Packaged for Life - Beer, Wine, & Spirits: Modern Packaging Design Solutions for Everyday Products

First published and distributed by viction:workshop ltd.

Edited and produced by viction:ary
Creative direction by Victor Cheung
©2020 viction:workshop ltd.
English typeset in Separat by Or Type.

This Japanese edition was produced and published in Japan in 2021 by Graphic-sha Publishing Co., Ltd.
1-14-17 Kudankita, Chiyodaku, Tokyo 102-0073, Japan
Japanese translation © 2021 Graphic-sha Publishing Co., Ltd.

Japanese edition creative staff
Translation: Yuko Wada
Cover design and text layout: Shinichi Ishioka
Editing: ferment books
Publishing coordination: Ryoko Nanjo (Graphic-sha
 Publishing Co., Ltd.)

ISBN978-4-7661 3494-0 C3070
Printed in China

PACKAGED FOR LIFE®

PACKAGING DESIGN FOR EVERYDAY OBJECTS

BEER, WINE & SPIRITS

はじめに

20世紀の偉大な詩人のひとりであるウィリアム・バトラー・イェイツによると、「一部の人びとの問題は、酔っていないときはシラフであるということ」なのだという。これも20世紀を代表するといえるアメリカ人作家アーネスト・ヘミングウェイは、「わたしは人にもっと関心を持つために酒を飲むのだ」と語っている。彼ら（そして時を前後して登場した多くの人びと）がビール、ワイン、スピリッツなどを楽しんだ理由はどうあれ、酒は何世紀にもわたって世界中の文化やコミュニティの主役となってきた。

　酒は通常、過剰摂取が引き起こす危険性や依存症にまつわる問題と関連付けられるが、これまで以上に健康への関心が高まっている現代にあっても、当分消え去るようすはない。この点で、アルコール・パッケージングは興味深い分野であり続けている。なぜなら、製品とその製造工程における技能を称えつつ、この製品のネガティブ面を責任のある方法で軽減するという固有の課題を持つからだ。

　それと同時に、環境問題に対する世界的な意識の高まりとサステナブルな活動の浸透により、パッケージ業界はゆっくりとした、しかし確実な変化を遂げてきた。高品質な作品を安定的に制作するという点に関しては、費用と時間効率の高いプロセスが可能になっただけでなく、技術の進歩によってパッケージ・デザイナーがさらにイノベイティブになっている。その結果、どんな容器でも、ラベルに至るまで、確実に丁寧につくれるようになっている。また、地球に害を与えないアプローチや技術により、適切な材料を適切な量で使用することも可能になっているのである。

そうなると、結局のところ考慮すべきことが増えてしまったように思えるかもしれないが、酒のパッケージ・デザイナーが新しいことに挑戦したり、楽しんだりする機会も増えているのだ。彼らは、ますます飽和状態になりつつある市場の中で目立つことを余儀なくされているオープンマインドなブランド・オーナーたちに協力し、クリエイティブな力を発揮することで商品の個性を表現し、店舗の棚から買い物客に直接アピールすることを可能にしている。

　缶やボトル上の視覚言語は、外観の美しさだけでなく、実際にその商品を飲む体験がどれだけ意味深くなるかにも影響を与える。卓越性と伝統を表現する伝統的なウイスキーボトルから、一風変わったビールのフレーバーをポップに演出するファンキーなイラストまで、パッケージの美学は消費者のマインドセットに影響を与えるだけでなく、その商品がどのようにして誕生したのかに関する説得力のあるストーリーを伝えることで、消費者をさまざまな時代や場所へと連れて行く力も持っているのだ。

　つまるところ、アルコール・パッケージング・デザインの真のすばらしさは、その商品が生み出す関係性だ。その絆は、飲み干すことによって、さらに強まるに違いない！

⇒　SHOWER BEER P. 058-059
　　TWISTING SPIRITS GIN P. 196-197

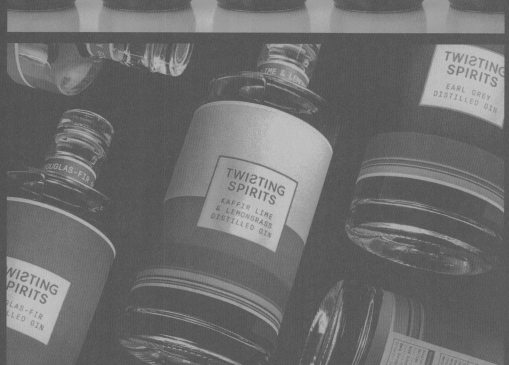

原材料名：

パッケージ・デザインの
インスピレーション
100%

ビール

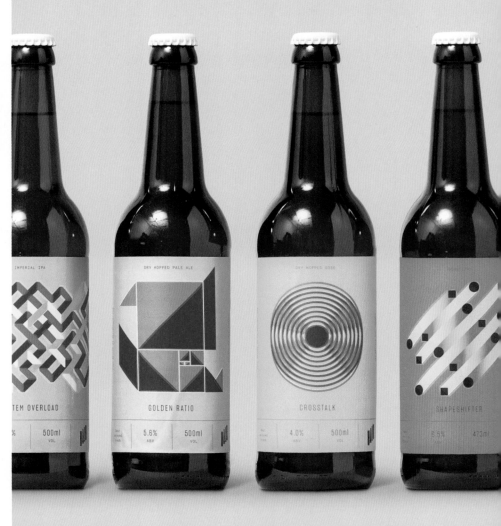

IMPERIAL IPA

DRY HOPPED PALE ALE

DRY HOPPED GOSE

TEM OVERLOAD

GOLDEN RATIO

CROSSTALK

SHAPESHIFTER

% 500ml
VOL

5.6% 500ml
ABV VOL

4.0% 500ml
VOL

8.5% 473ml

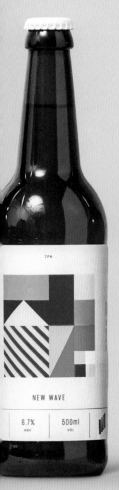

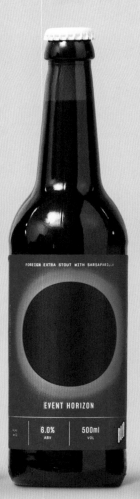

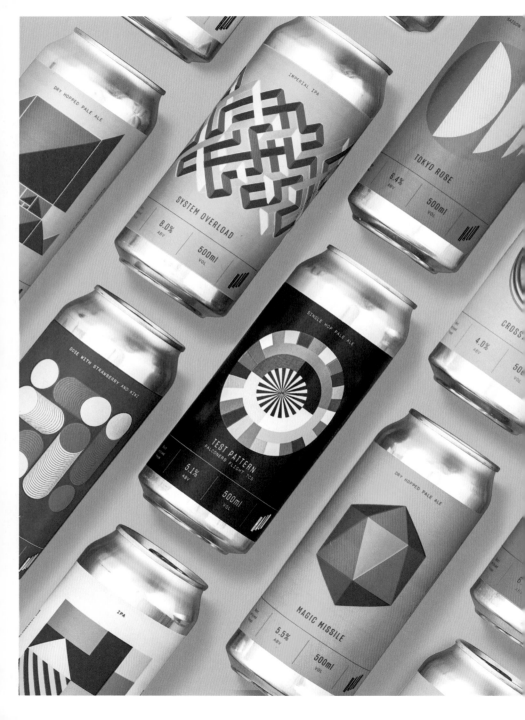

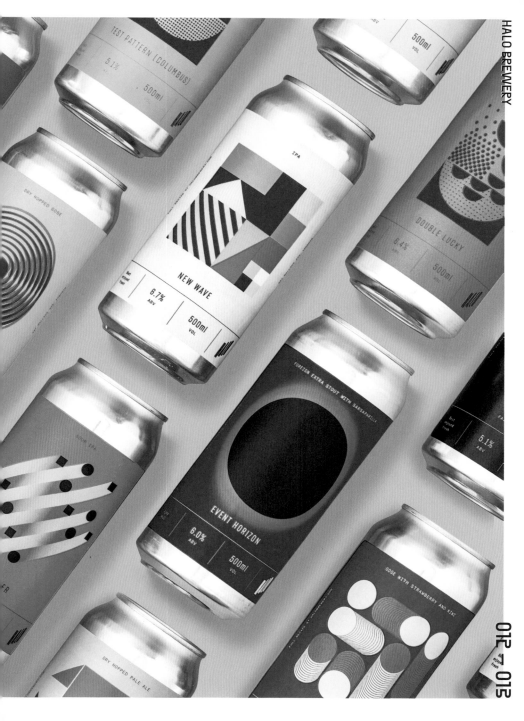

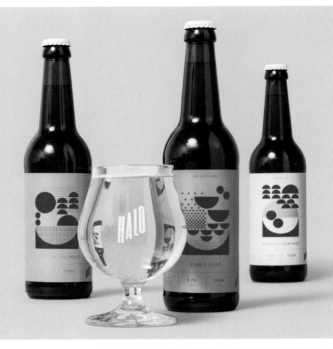

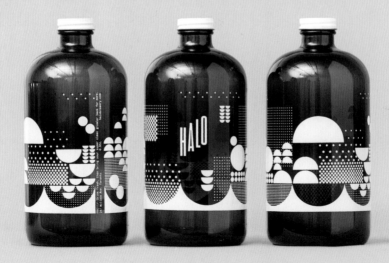

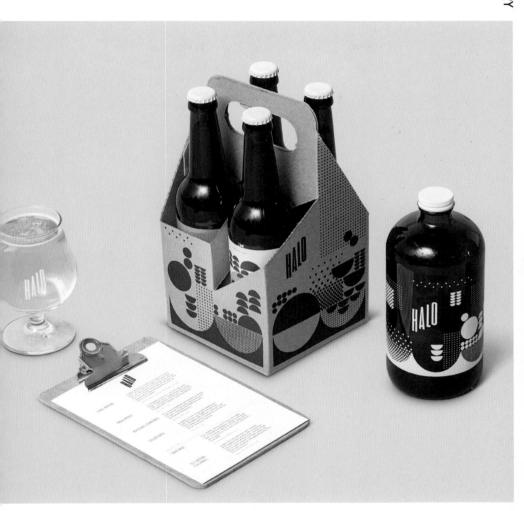

BREW YOUR MIND BREWERY　ブルー・ユアマインド・ブルワリー

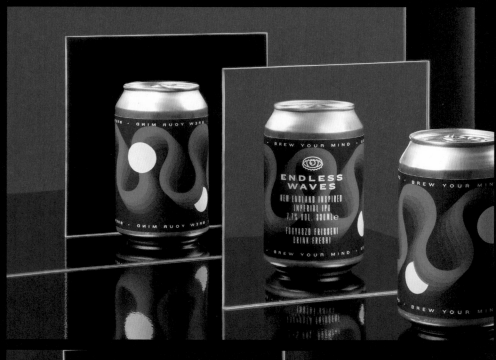

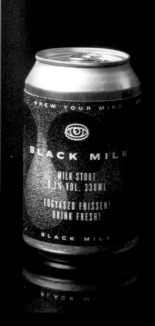

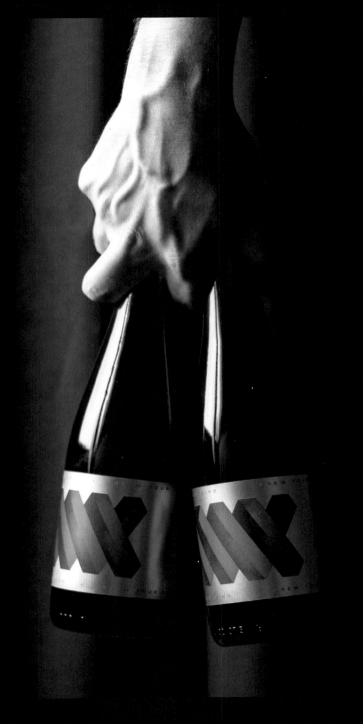

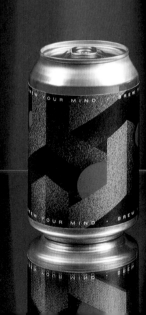
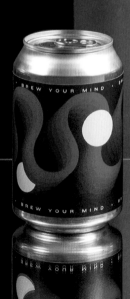
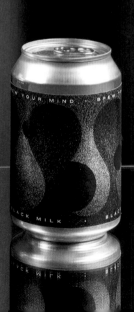

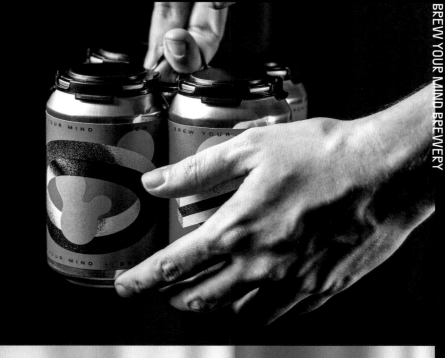

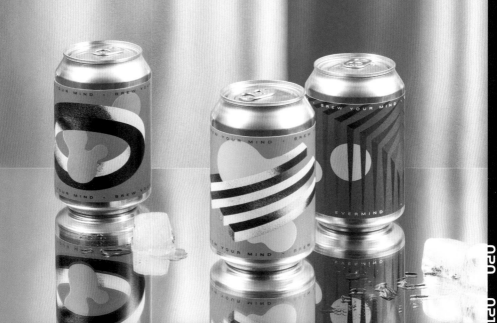

「パッケージは、最初の一口を飲むまでの
期待感を形にしたり、好奇心を掻き立てた
りするのに役立つ。それは、発見の過程や
楽しさの一部。ヘンテコで遊び心があれば
あるほどよいのだ」

クレイグ＆カール

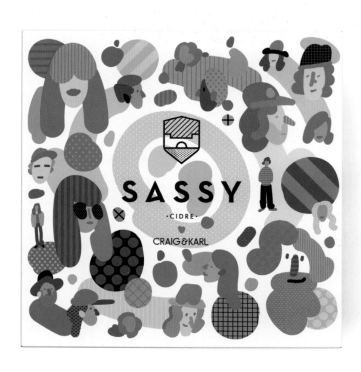

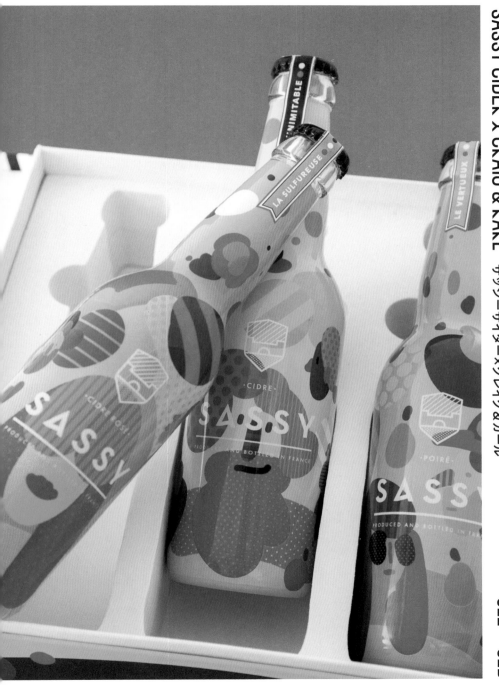

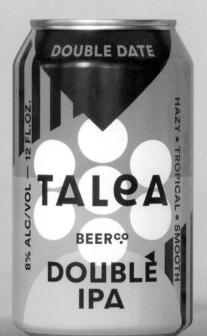

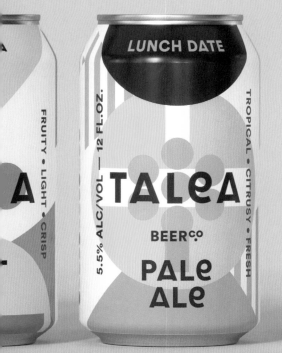

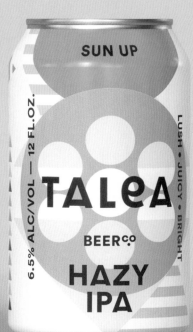

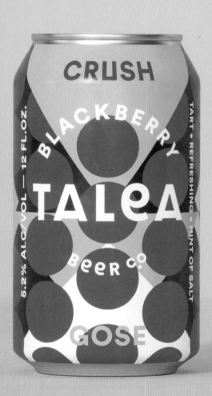
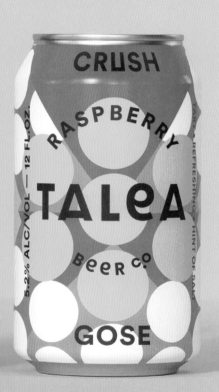

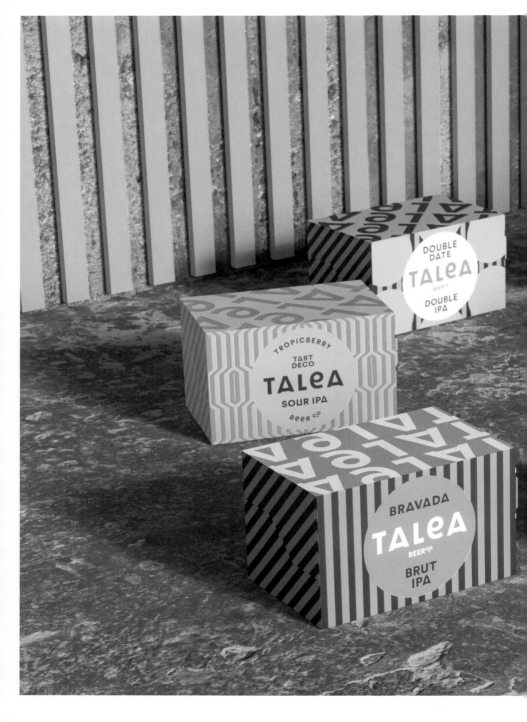

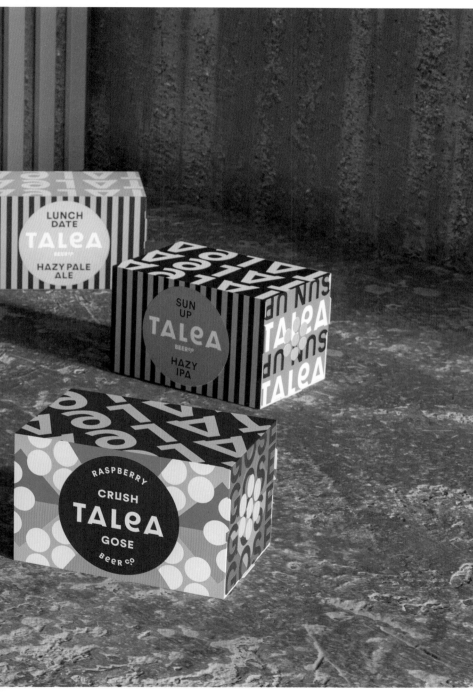

「アルコールはさまざまな感覚に影響を与える。ゆえに優れたアルコール・パッケージング・デザインは、その飲料が人の感覚に及ぼす作用に注意をうながし、それを詳細にイメージさせる視覚的なイントロダクションであるべきだ。それは、楽しくて生き生きとしているのか、それとも厳粛で真面目なのか。適切なパッケージは、官能的な領域を商品に与える」

　　　　　　　　　　　　　　　ミートスタジオ

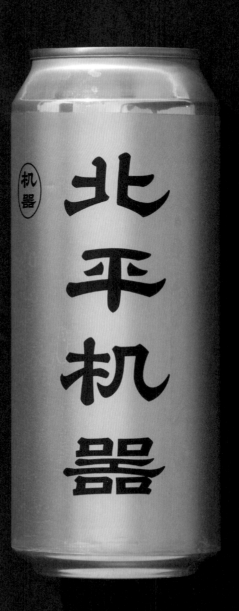

机器

双倍IPA
DOUBLE
IPA

ABV 8.0% IBU 60

北平机器
BREWING

机器

巧克力
牛奶世涛
CHOCO
ATE MIL
STOUT

ABV 6.0% IBU 10

北平机器
BREWING

酒花
HO
LA

ABV

北
B

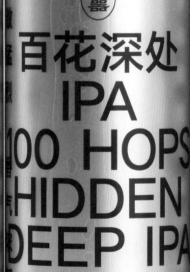

拉格
PS
ER

30

器

刑散猛烈

百花深处
IPA
100 HOPS
HIDDEN
DEEP IPA

ABV 6.2% IBU 65

北平机器
BREWING

茶叶清香　麦芽回甘

明前龙井
小麦
DRAGON
WELL
WHEAT

ABV 5.1% IBU 10

北平机器
BREWING

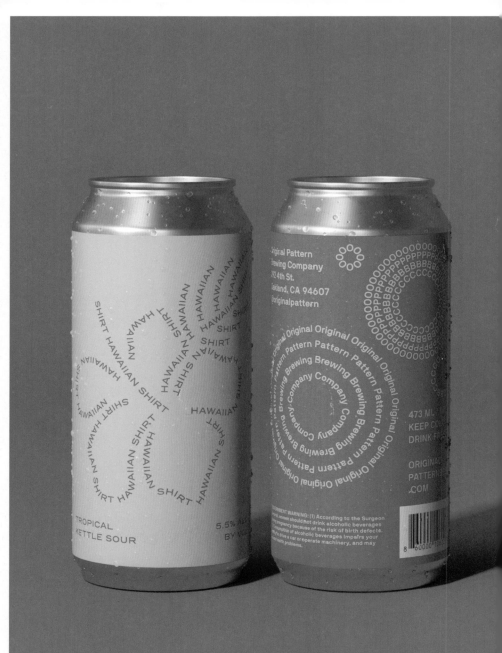

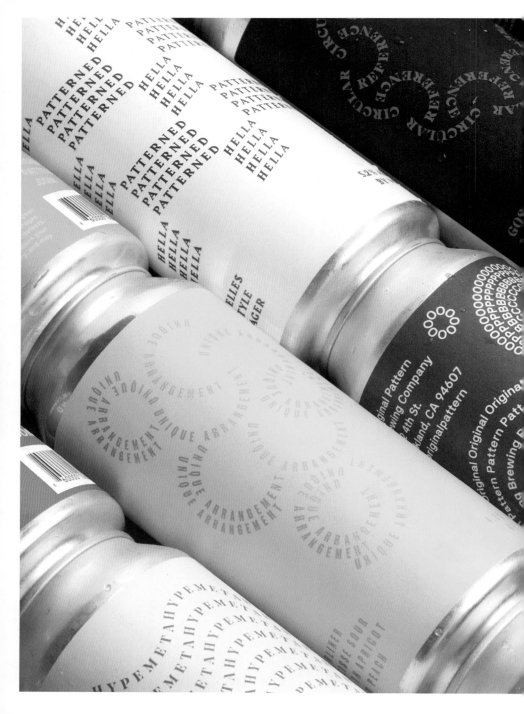

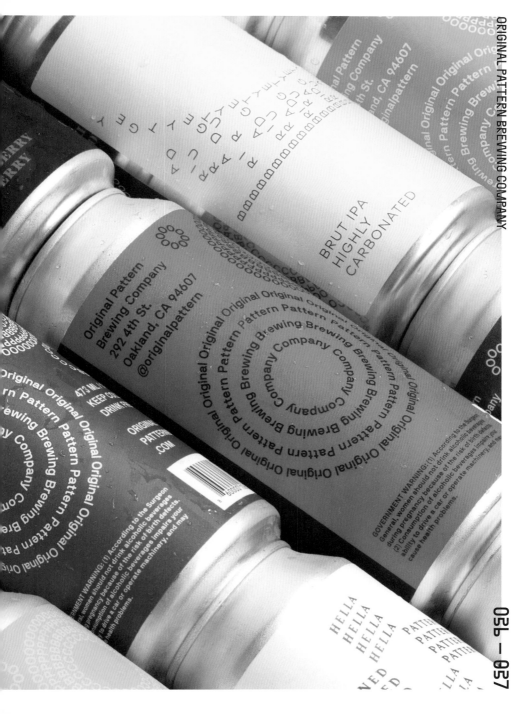

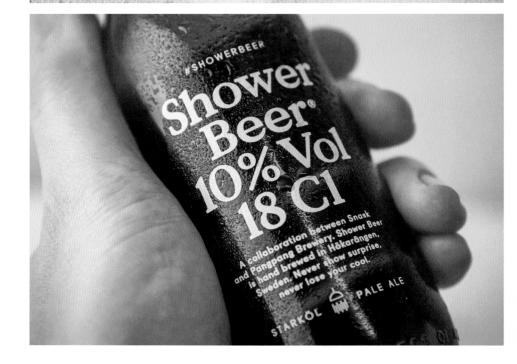

デザイン SOÑA LEE　クライアント THEBOOTHBREWING

スペシャル・クレジット：Con.tra.flow Design Studio

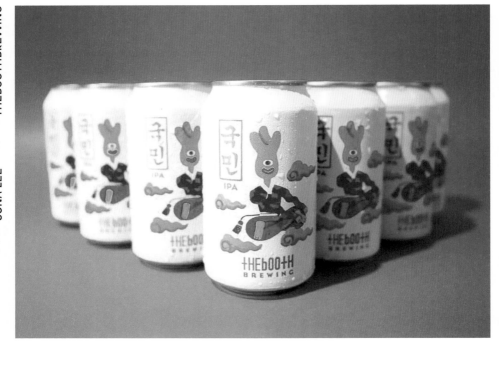

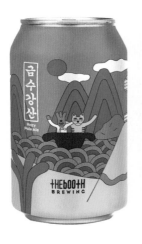

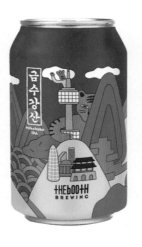

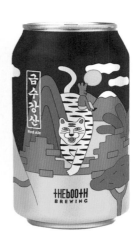

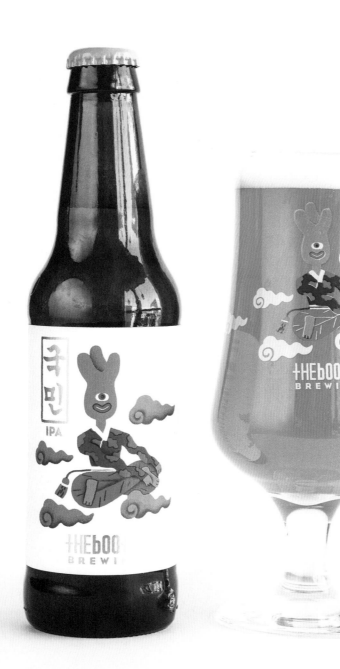

「個人的には、デザインのよい商品を選ぶけれど、その商品の味が悪かったり、期待していたものと違っていたりしたら、二度と購入しない」

ソーニャ・リー

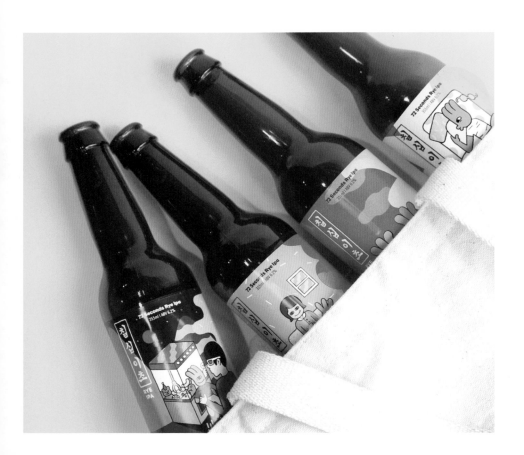

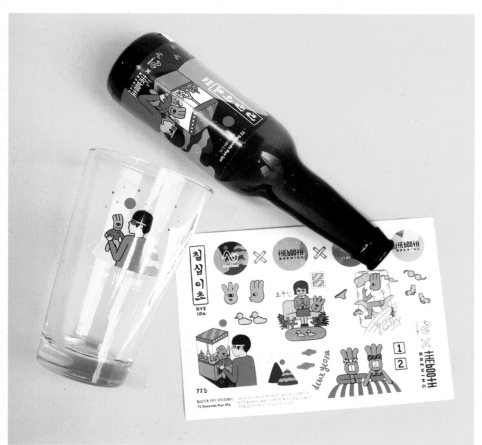

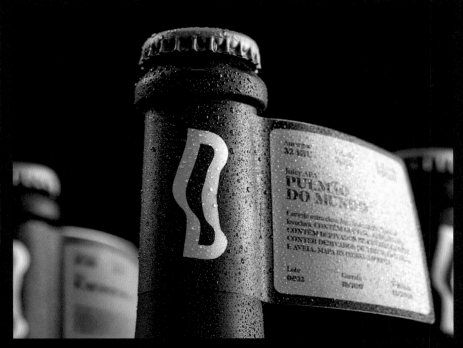

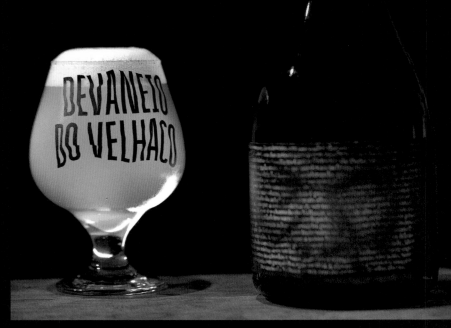

デザイン：Moropolo Studio

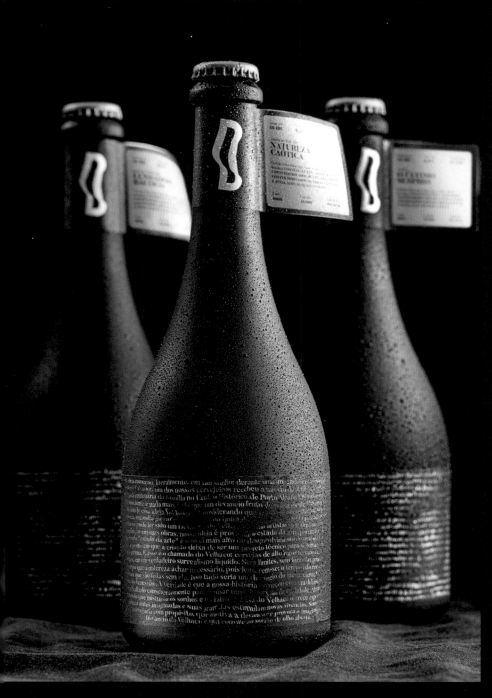

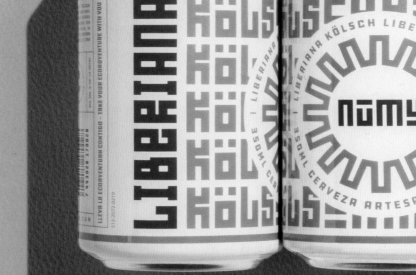

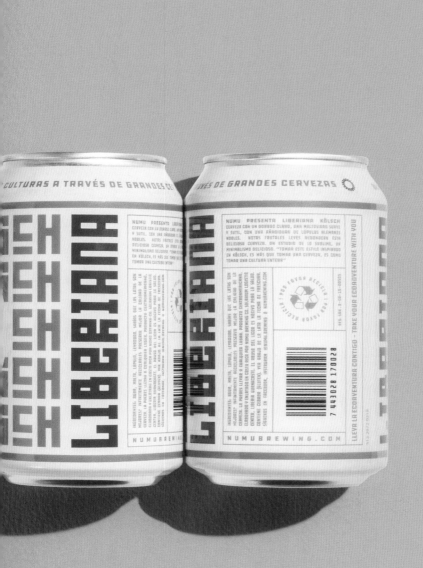

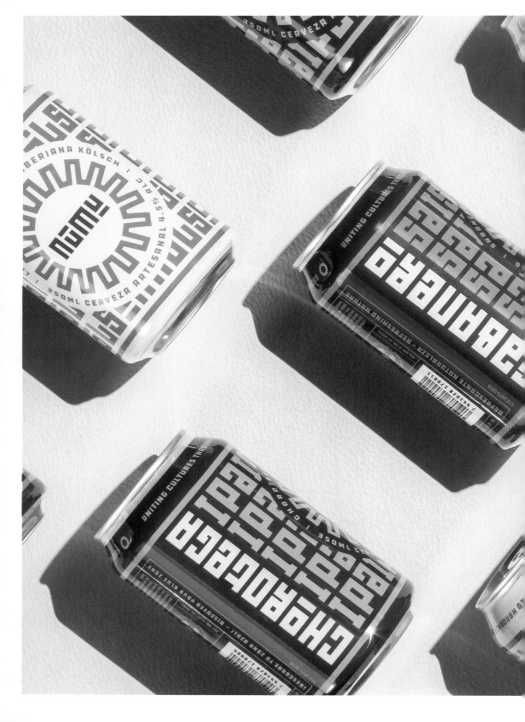

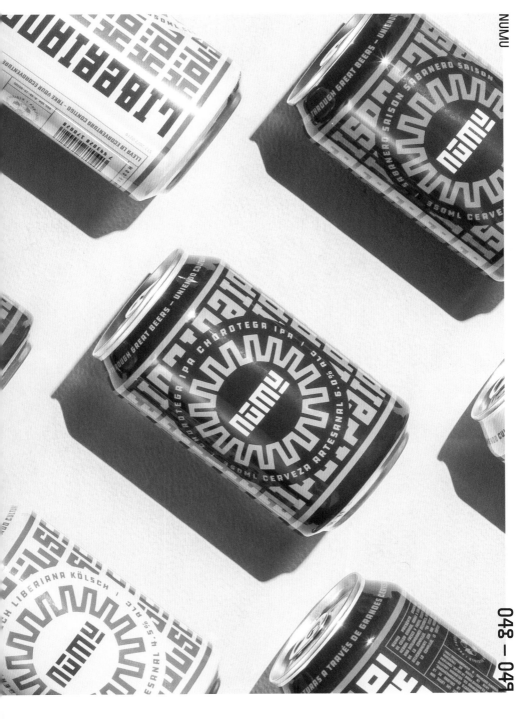

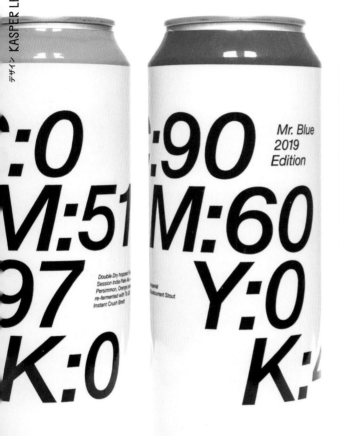

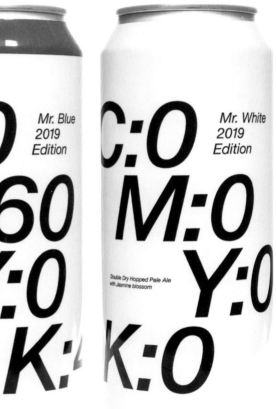

C:0
M:51
97
K:0

C:90
M:60
Y:0
K:

Mr. Blue
2019
Edition

Double Dry hopped F
Session Indie Pale Ale
Persimmon, Orange pe
re-fermented with To Ø
Instant Crush Brett

Imperial
lackcurrant Stout

C:0
M:0
Y:0
K:0

Mr. White
2019
Edition

Double Dry Hopped Pale Ale
with Jasmine blossom

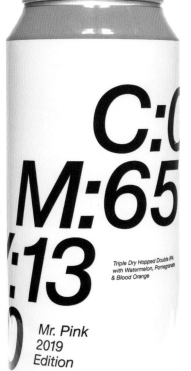

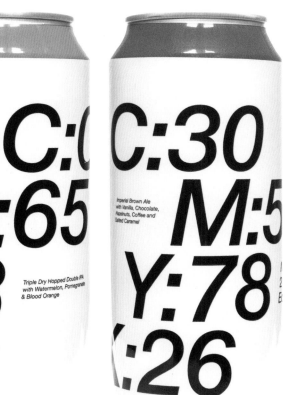

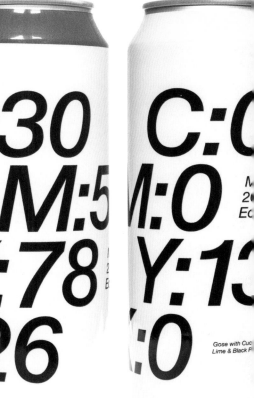

C:0
M:65
K:13
O

Triple Dry Hopped Double IPA
with Watermelon, Pomegranate
& Blood Orange

Mr. Pink
2019
Edition

C:30
M:5
Y:78
K:26

Imperial Brown Ale
with Vanilla, Chocolate,
Hazelnuts, Coffee and
Salted Caramel

C:0
M:0
Y:13
:0

Mr
20
Ed

Gose with Cuc
Lime & Black P

「パッケージは実際の製品の一部であり、単なる入れ物ではないと考えている。パッケージと中身は互いを高め合う、ある種の共生関係にある。パッケージは原材料を表示するだけでなく、製品にアーティスティックな視覚的次元を与えることで、飲酒体験を高めることに挑戦し、同時に飲酒体験への反作用も及ぼすものであるべきだ」

キャスパー・レデット

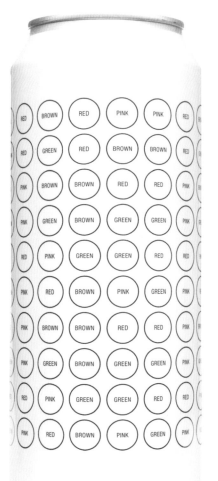

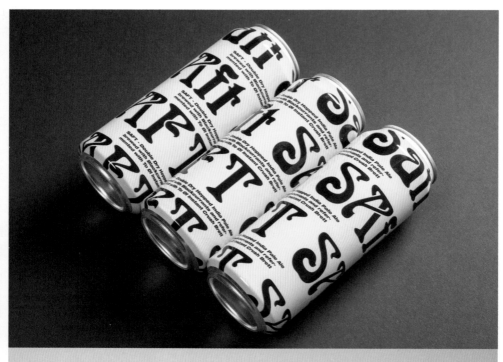
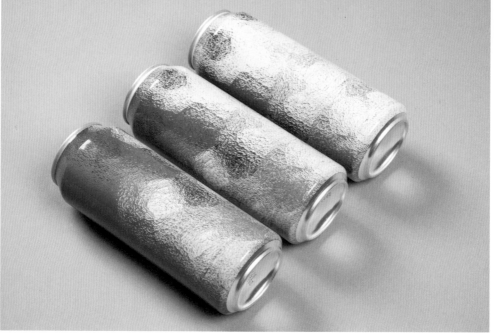

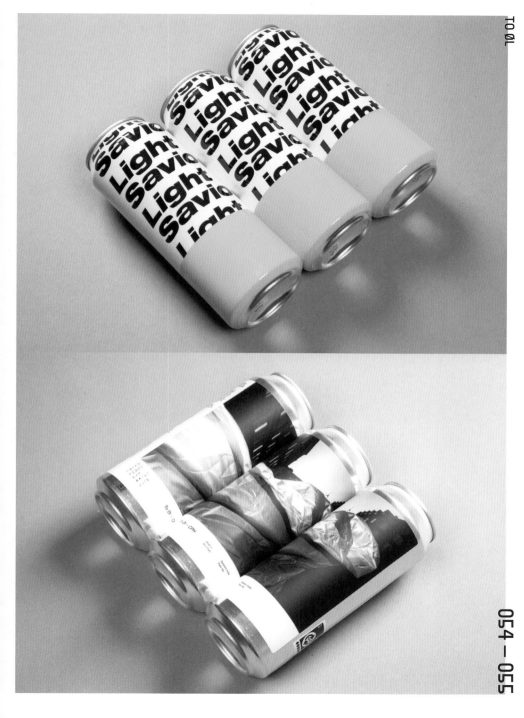

写真：Kalle Sanner　ポストプロダクション：Carl Ander

デザイン LUNDGREN+LINDQVIST　クライアント O/O BREWING

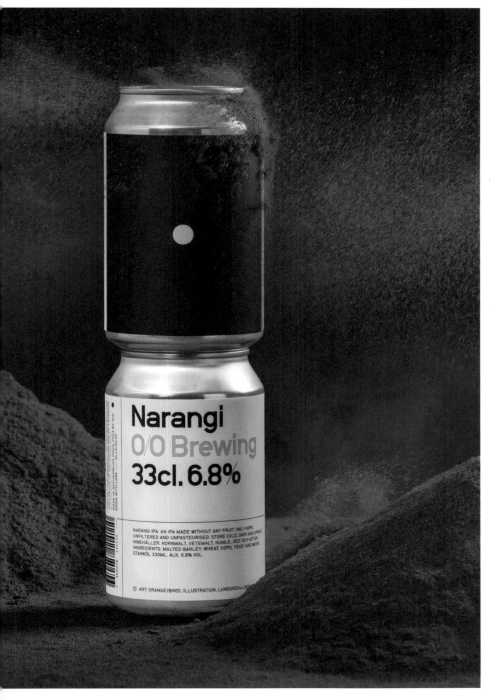

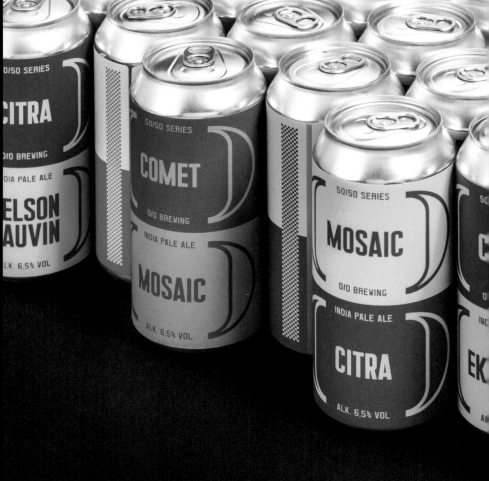

写真：Kalle Sanner・ポストプロダクション：Carl Ander

デザイン：LUNDGREN+LINDQVIST　クライアント：O/O BREWING

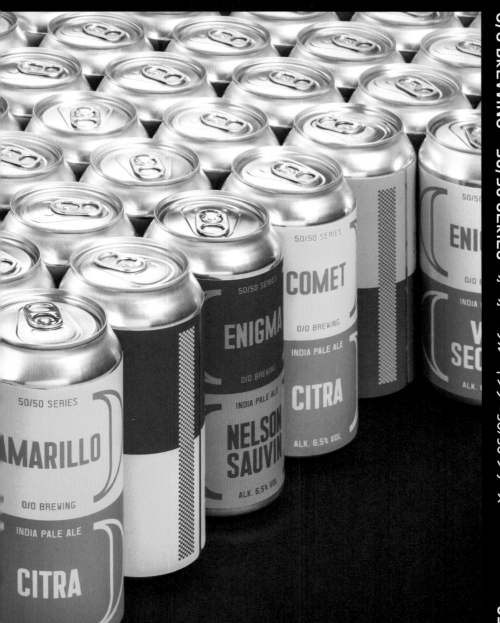

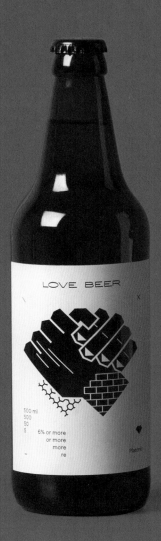

LOVE BEER

500 ml
500
50
5 6% or more
 or more
 more
 — re Platonic

LOVE BEER

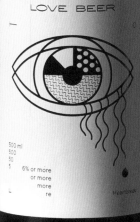

500 ml
500
50
5 6% or more
 or more
 more
 L re Heartbreak

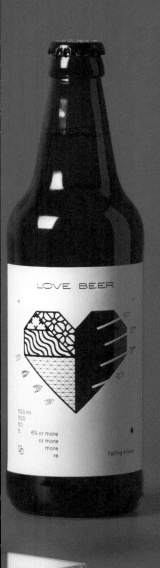

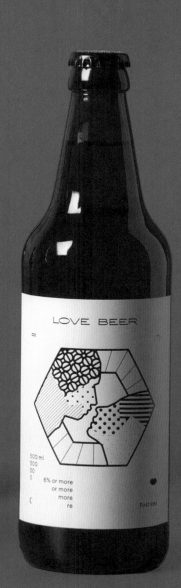

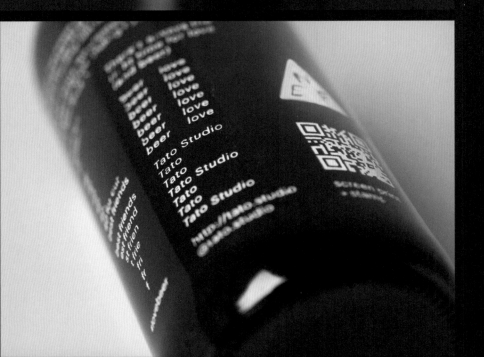

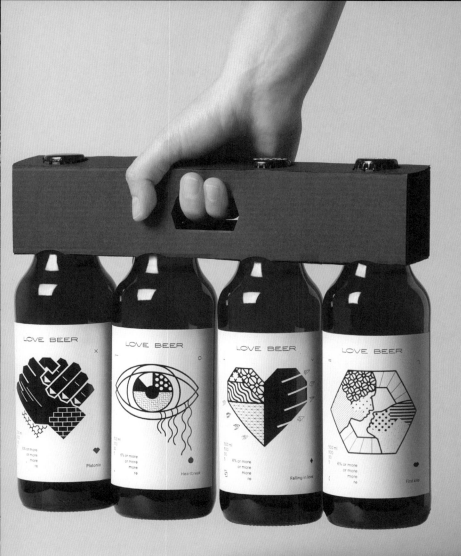

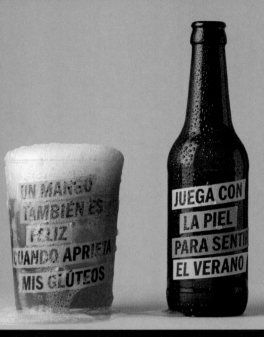

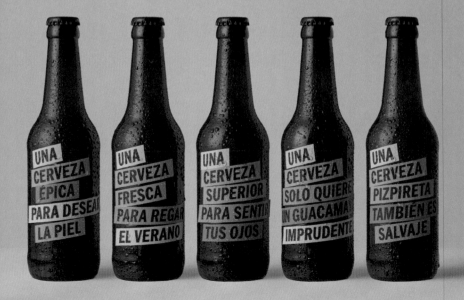

「ウナ・セルヴェッサ・プロジェクトの場合、パ
ッケージングを製品の最も楽しい部分にし
たかった。 だから、ビールを飲みながら遊
べるような感覚のものにしようということに
なった」

バイブランディング・デザイン

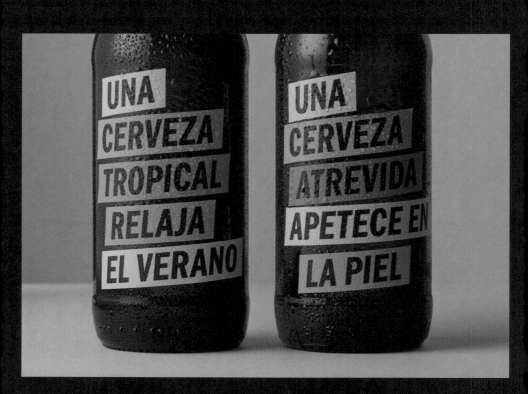

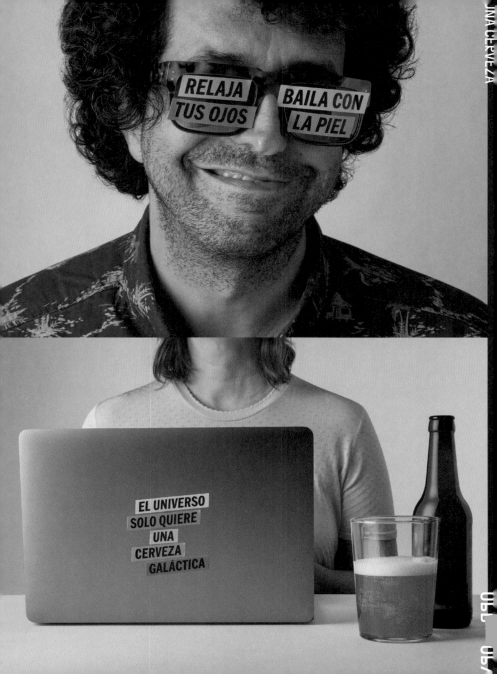

RELAJA
TUS OJOS

BAILA CON
LA PIEL

EL UNIVERSO
SOLO QUIERE
UNA
CERVEZA
GALÁCTICA

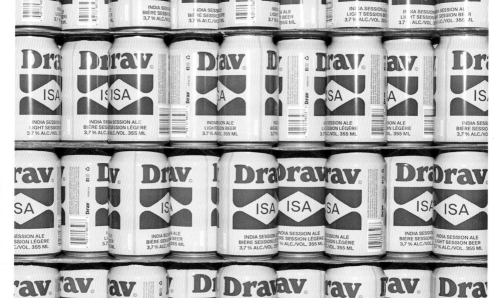

デザイン WEDGE　クライアント DRAV

缶の制作：Ball　写真：Alex Blouin

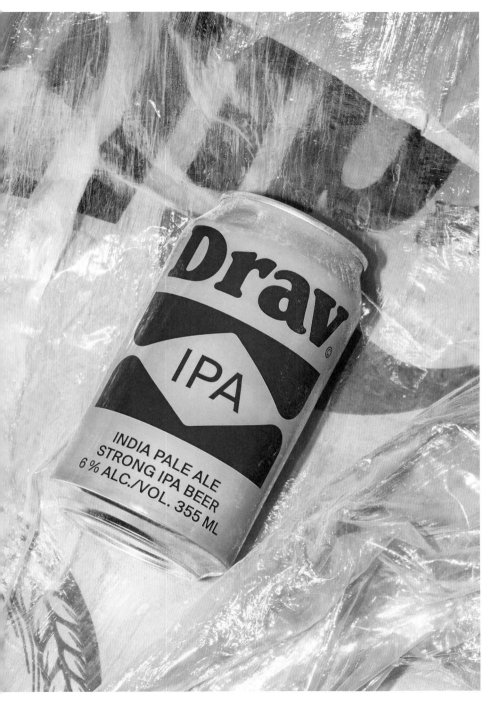

「わたしたちにとって、パッケージ・デザインの美しさは、だれかが自身の生活の中にそのデザインを持ち込むことを選択したときに実現される。これは通常、製品のなにかが消費者の心を捉えたときに、彼らの直感や感情によって促される。シンプルな製品による感動を高めることで、人びとにさらに喜びを与えたい」

ウェッジ

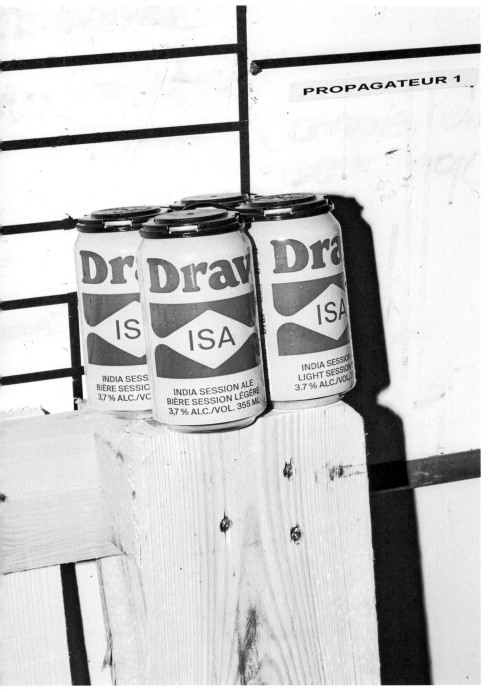

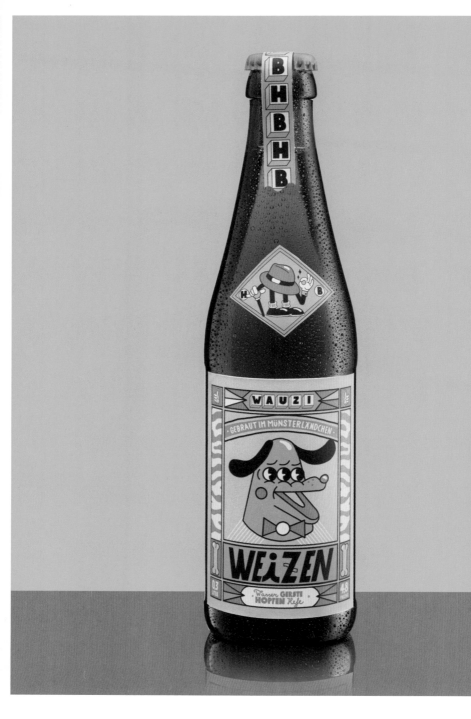

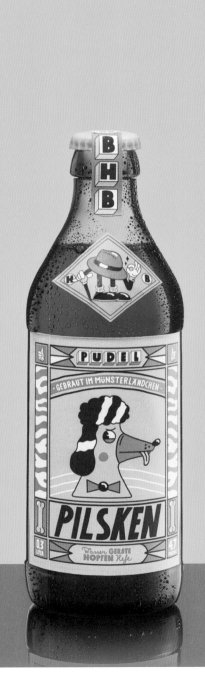

「製品とパッケージは共生関係。だから、お茶でもビールでもチキンブロスでも、パッケージには製品に込められた情熱を反映すべき。言葉では表現できない方法でストーリーを語れるから」

イエイエウェラー

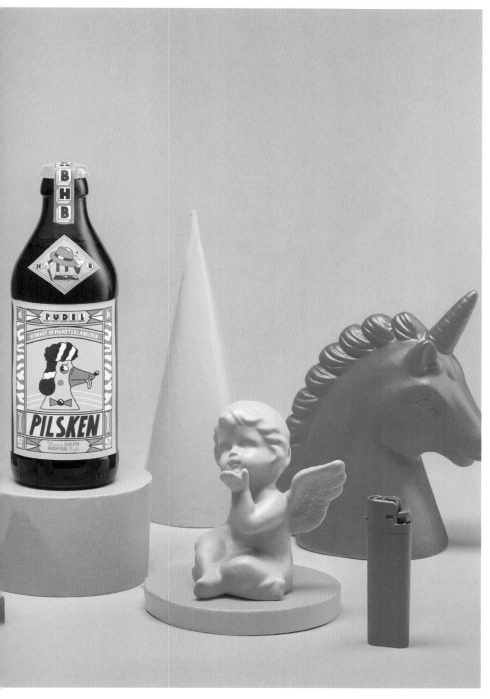

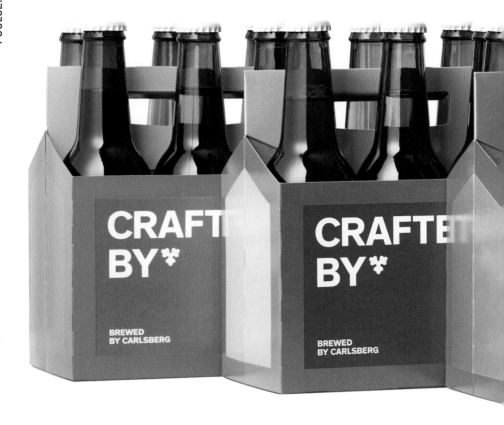

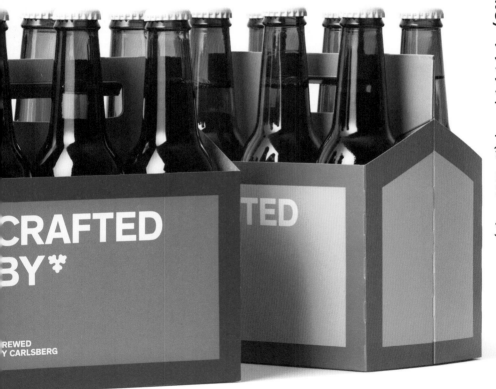

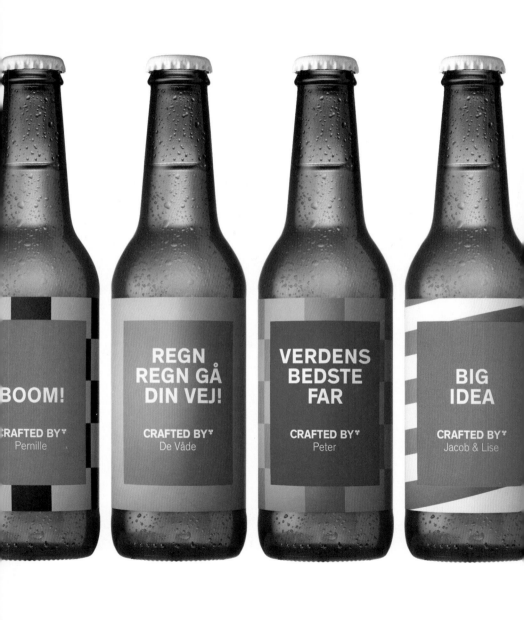

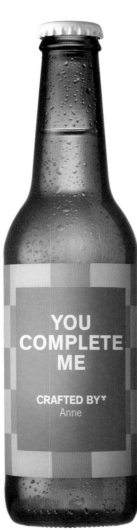

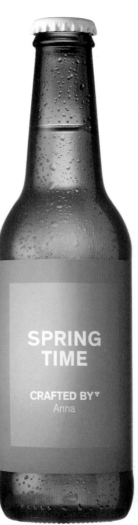

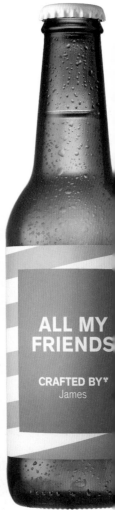

AMAR BAJER

CRAFTED BY *
INGOLFS ★ Kaffebar

YOU COMPLETE ME

CRAFTED BY *
Anne

SPRING TIME

CRAFTED BY *
Anna

ALL MY FRIENDS

CRAFTED BY *
James

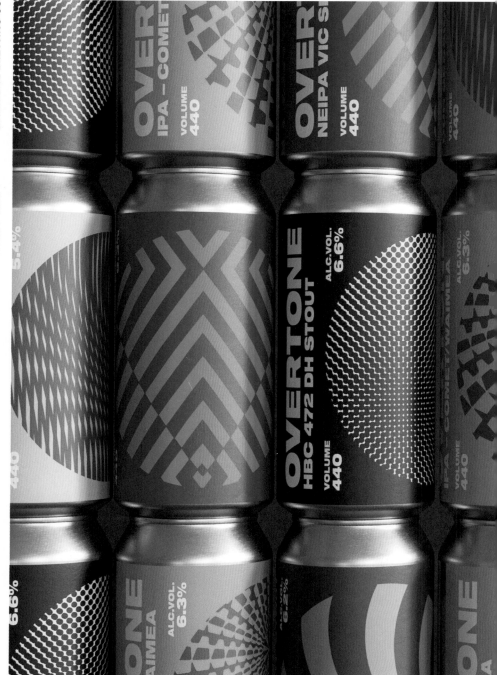

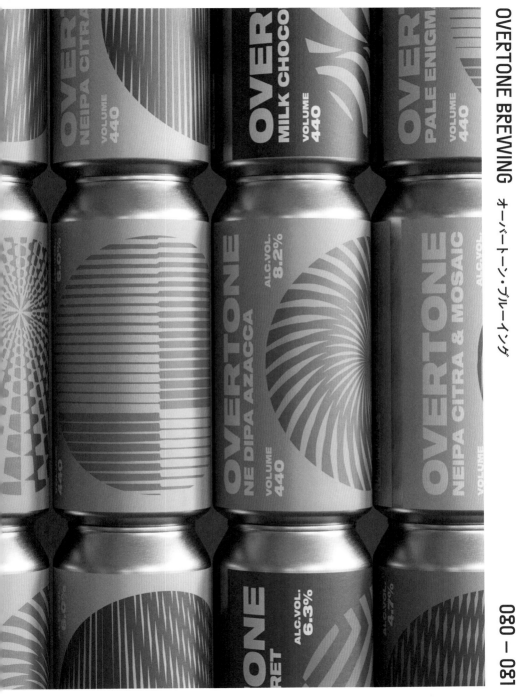

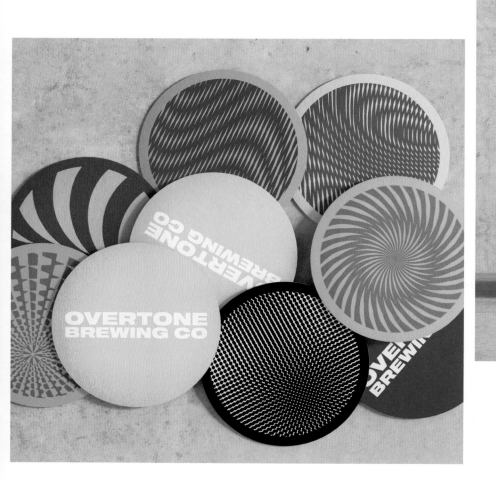

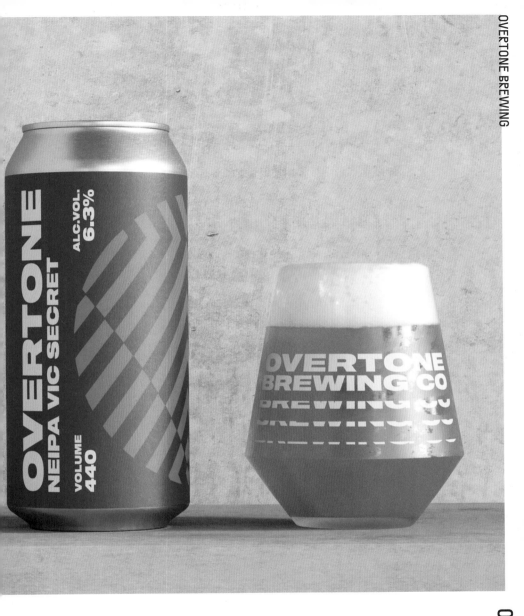

O/O BREWING AB, GOTHENBUR

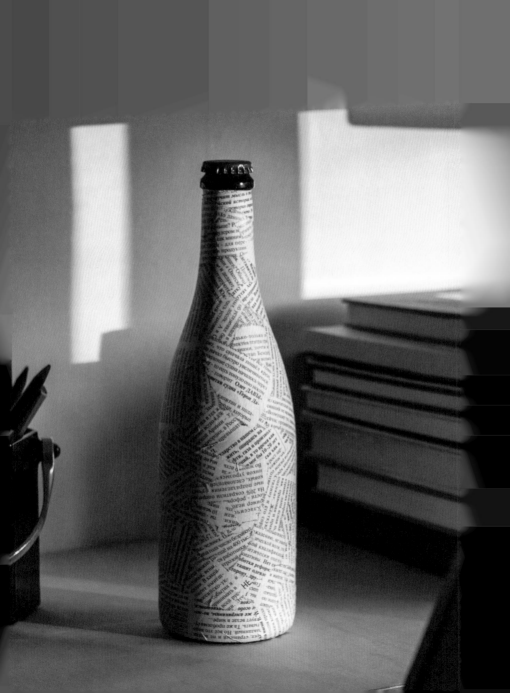

ワイン

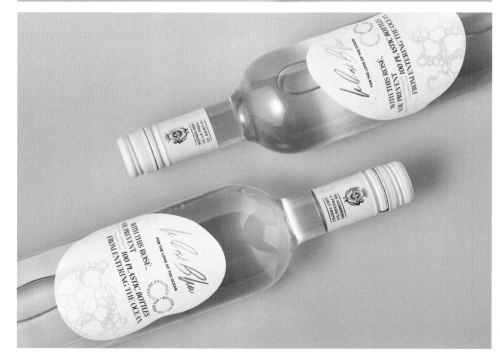

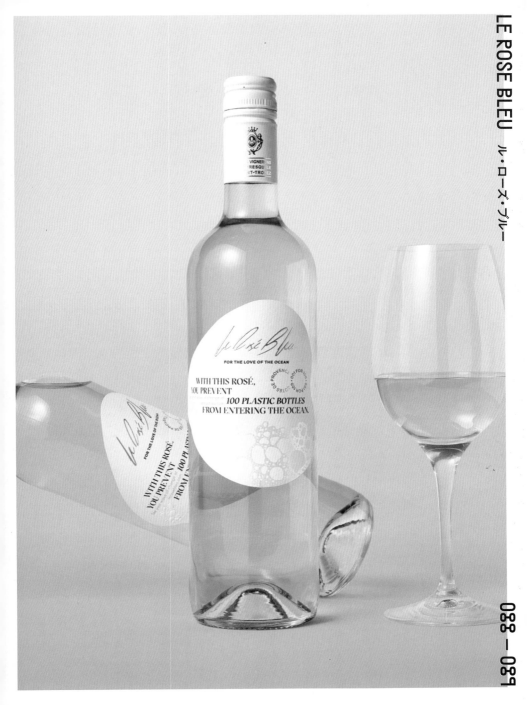

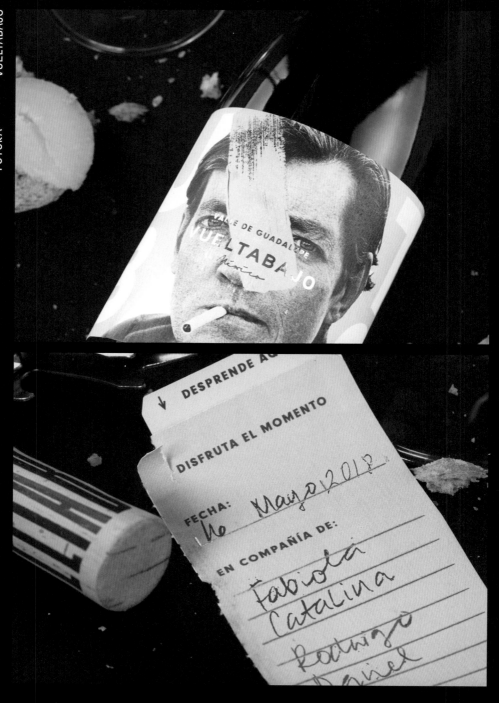

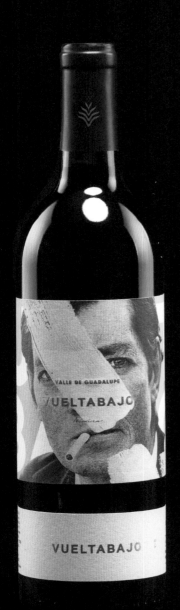
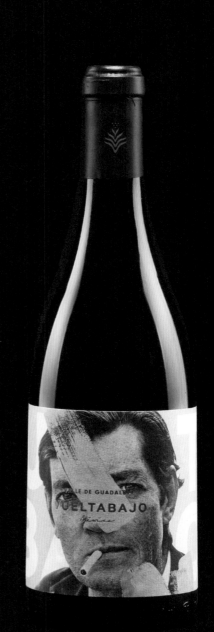

デザイン CO-PARTNERSHIP クライアント THE PRISONER WINE COMPANY

写真：Guy Davies

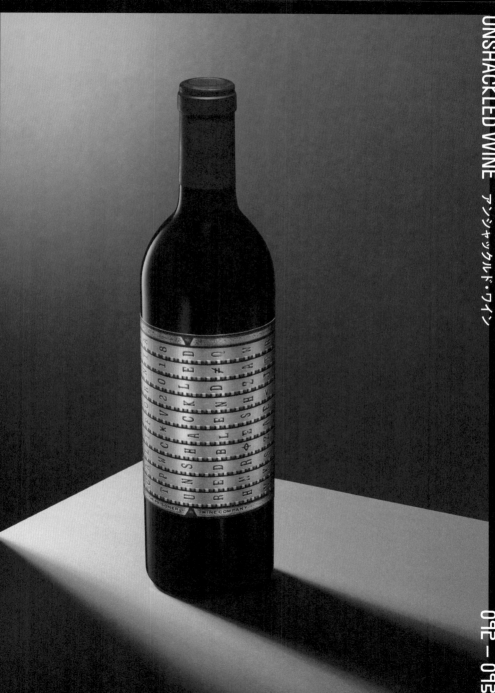

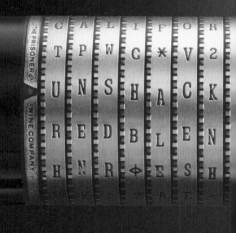

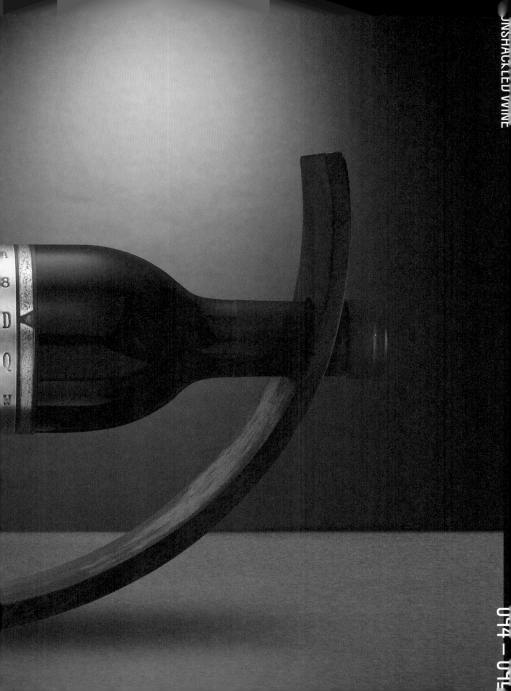

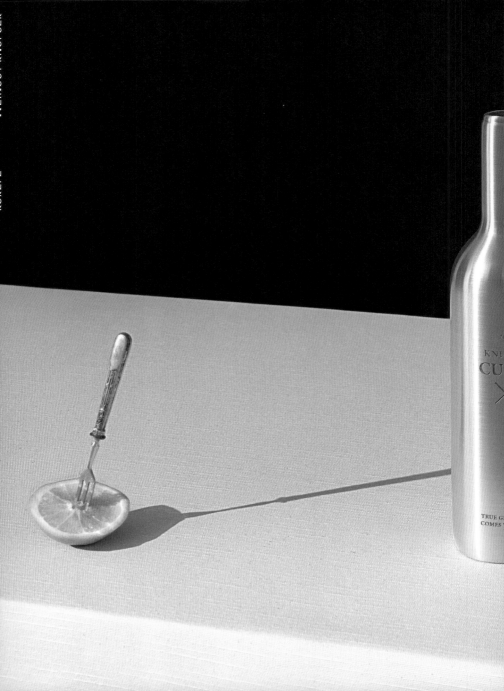

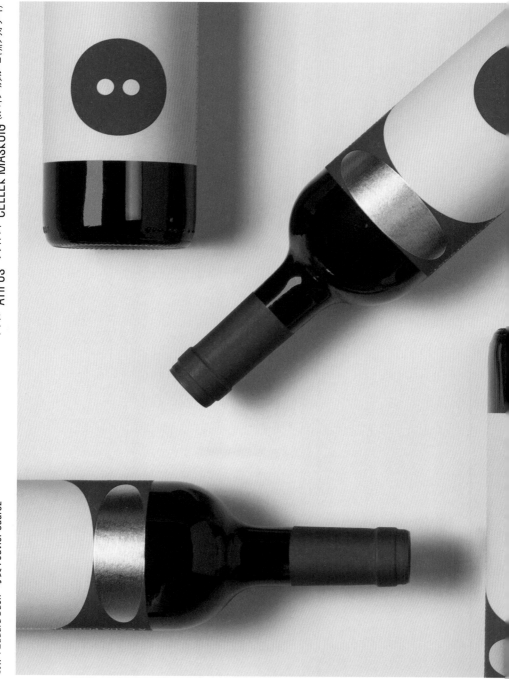

制作 : Eduard Duch　写真 : Javier Suarez　デザイン : ATIPUS　クライアント CELLER MASROIG (スペイン・カタルーニャ州プリオラート)

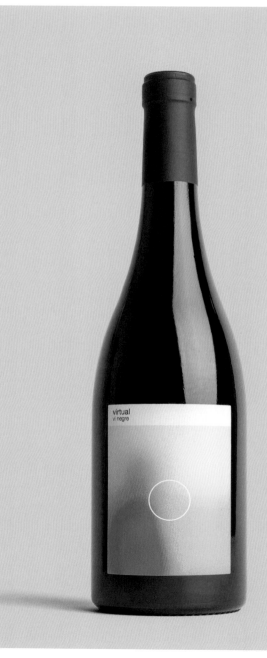

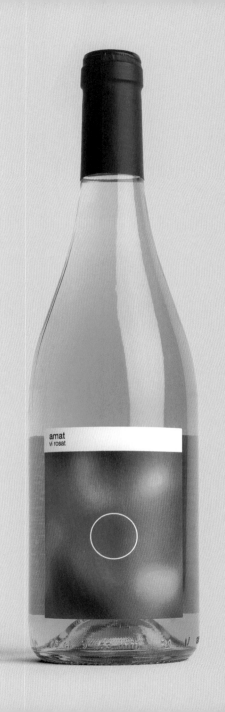

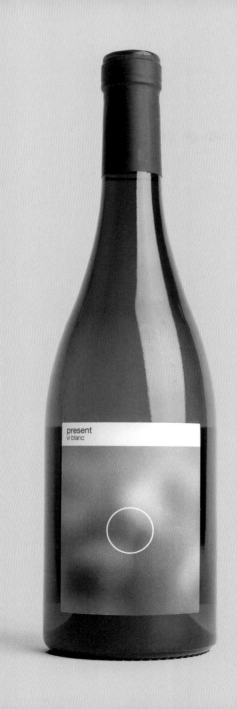

proper
vi negre

デザイン KARIM RASHID クライアント USUAL WINES, USA

「伝統的なワインのパッケージをメタ
フォリカルなレベルで再構築した象徴
的なボトルをつくるため、機能性を追
加することにより、持ち運びやすさと
摂取量コントロールの問題に取り組
んだ。そうすることで、消費者がワイ
ンの飲みかたを見直し、体験を向上
させることを目指したのだ」

カリム・ラシッド

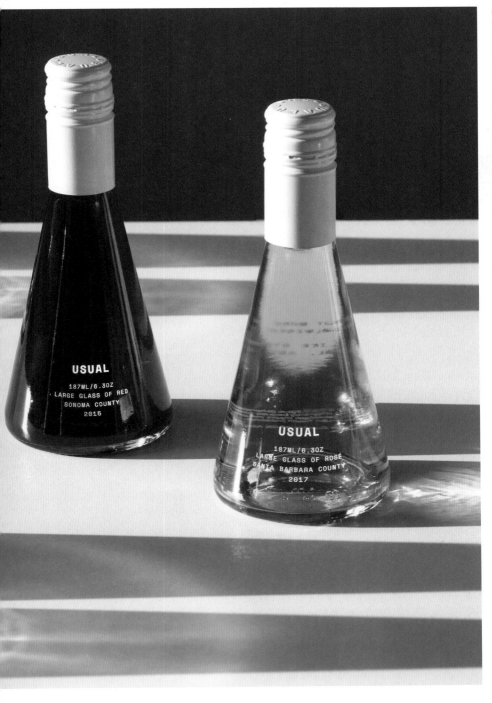

USUAL
187ML/6.30Z
LARGE GLASS OF RED
SONOMA COUNTY
2015

USUAL
187ML/6.30Z
LARGE GLASS OF ROSÉ
SANTA BARBARA COUNTY
2017

UNE FEMME

UNE FEMME

THE
CALLIE

CALIFORNIA
SPARKLING
ROSÉ

THE
JULIETTE

PRODUIT
DE FRANCE

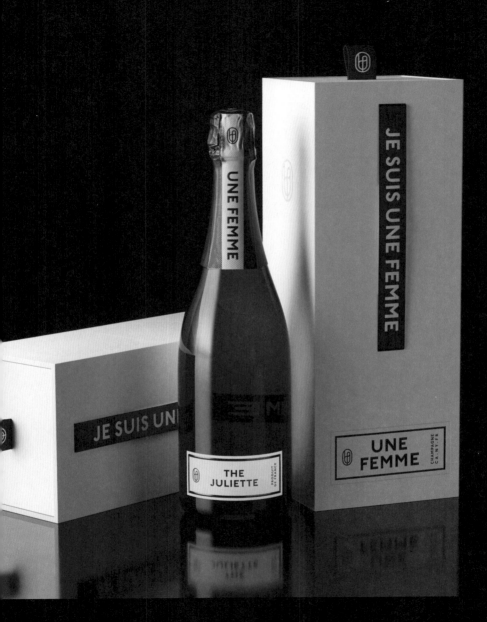

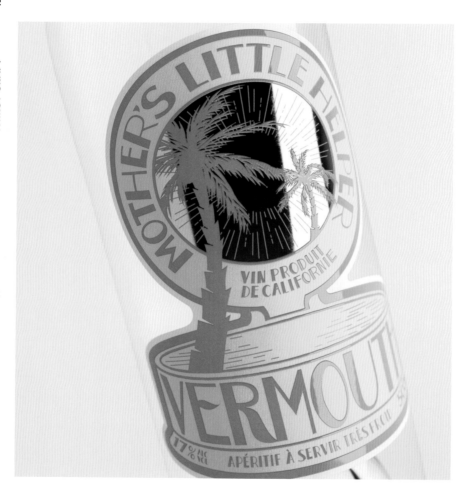

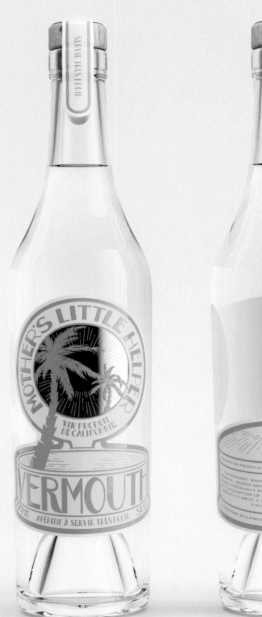

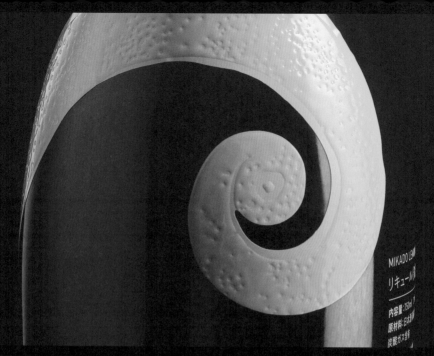
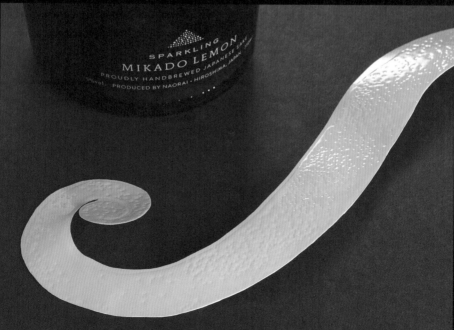

デザイン NOSIGNER クライアント NAORAI INC.

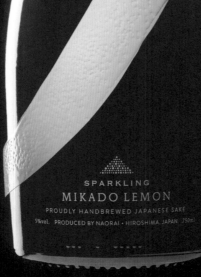

SPARKLING
MIKADO LEMON
PROUDLY HANDBREWED JAPANESE SAKE
5%vol. PRODUCED BY NAORAI · HIROSHIMA, JAPAN 750ml

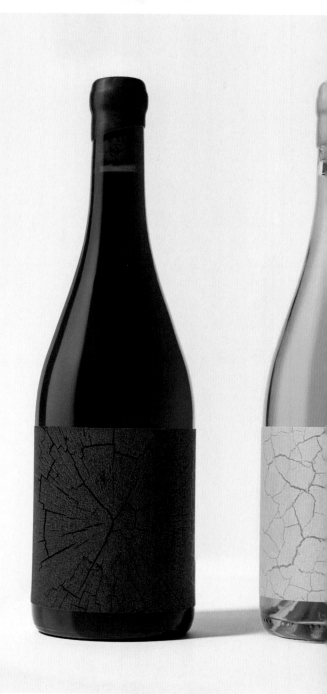

FISH
CLUB
by
Hans & Franz

DRY RED WINE
2016

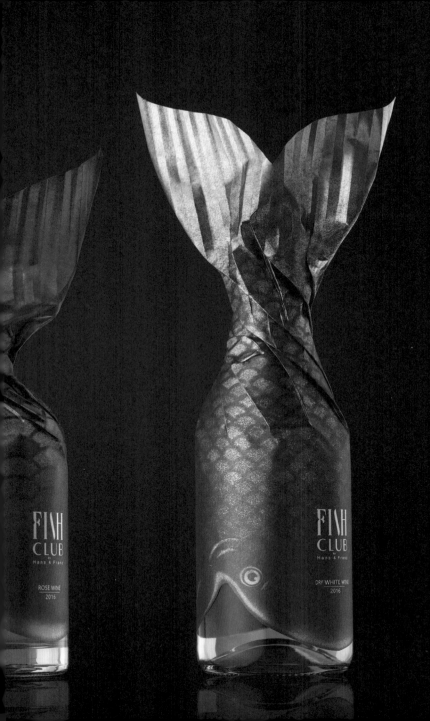

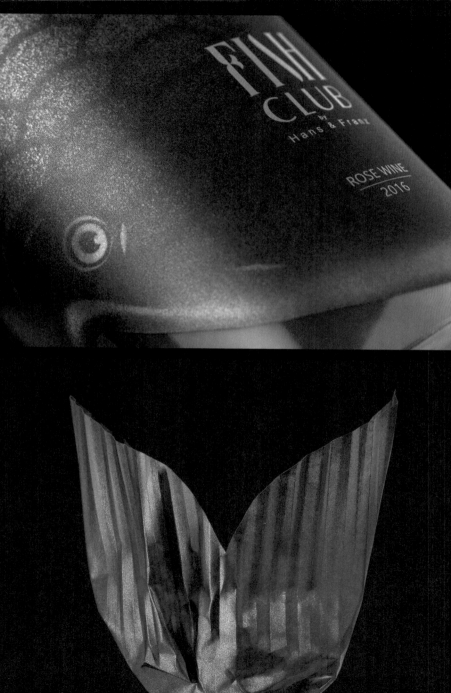

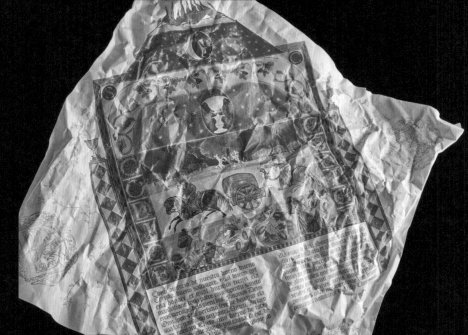

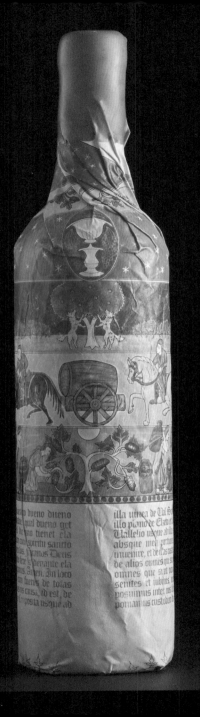

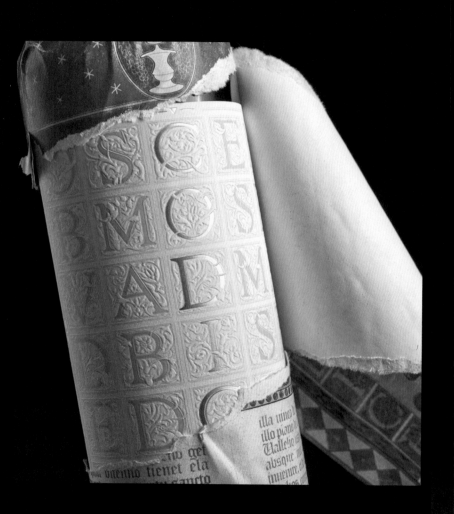

Casa Boquera

Bodega tradicional · Bodega

DOP Yecla

Boquera del Carche 708 m de altitud

制作 : Eduard Duch　写真 : Javier Suarez　デザイン ATIPUS　クライアント CELLER MASROIG（スペイン・カタルーニャ州プリオラート）

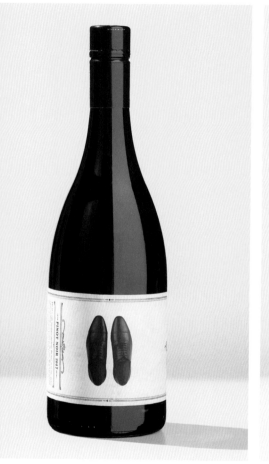
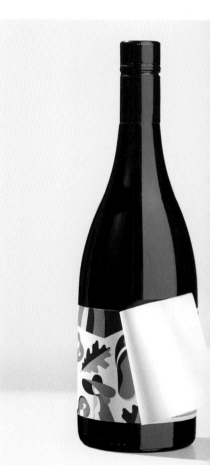

イラスト：Emma Newnes

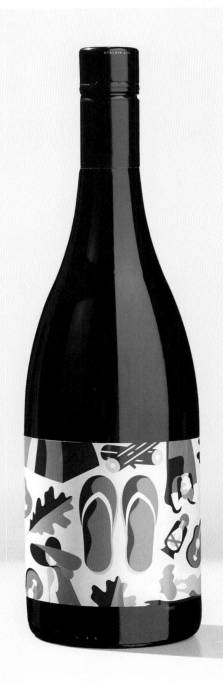

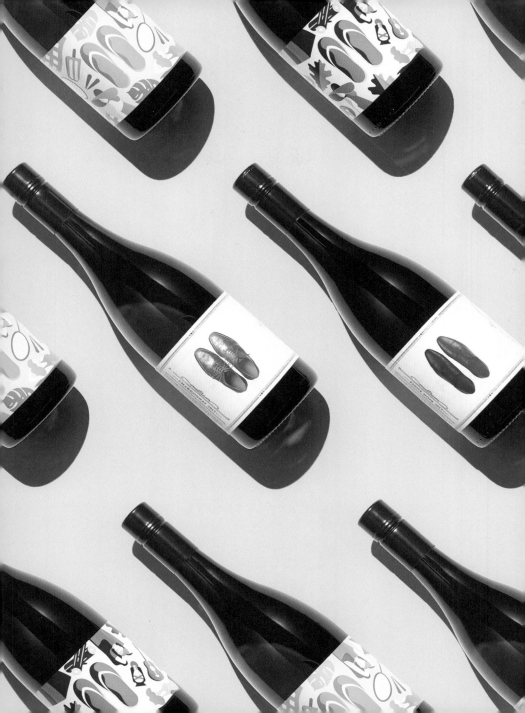

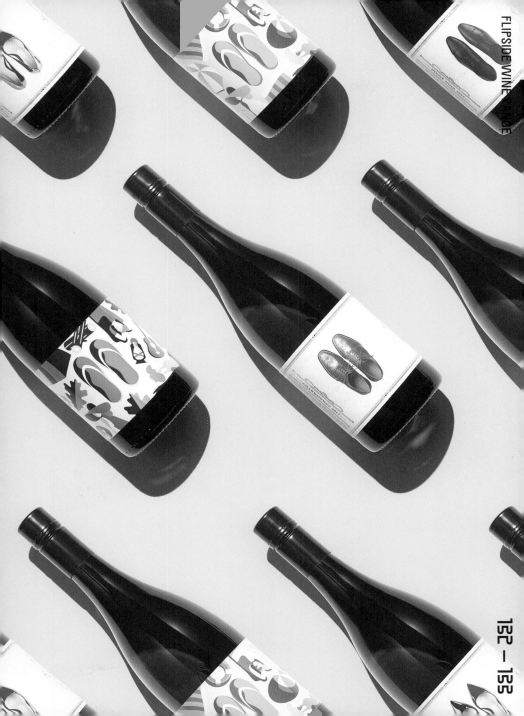

「よきパッケージデザインとは、想像力を
刺激するものであり、まったく新しいアイデ
ンティティを創造し、ストーリーを語り、
飲酒を意味のある文化的な儀式に変える
ものである」

カロセロラボ

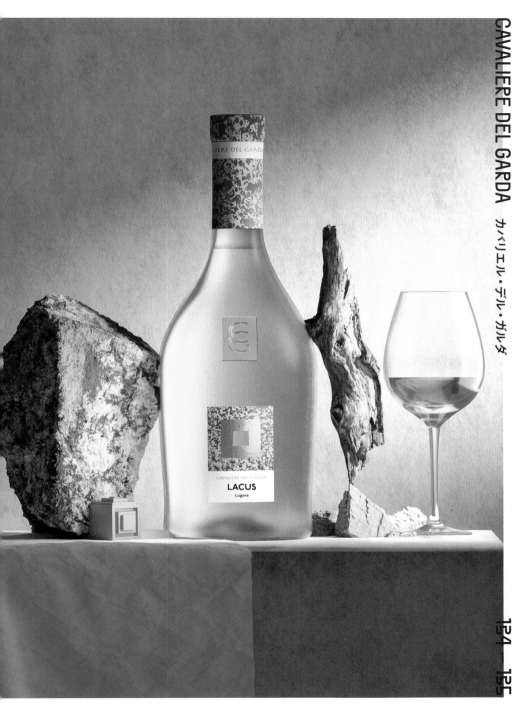

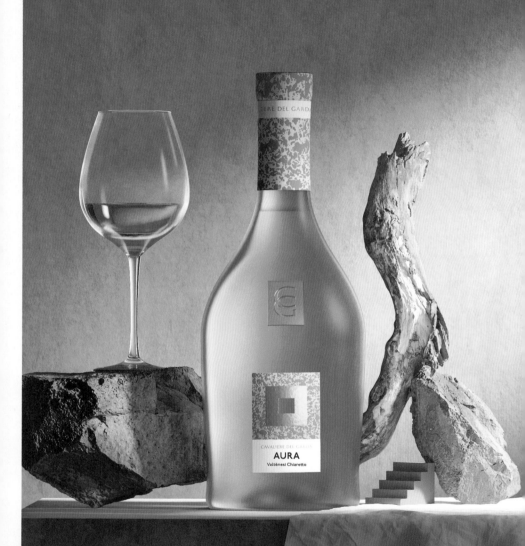

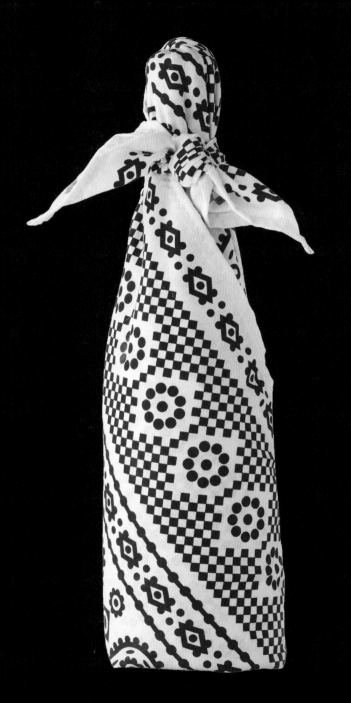

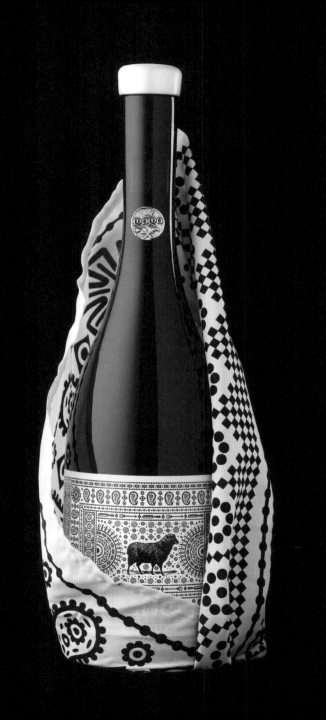

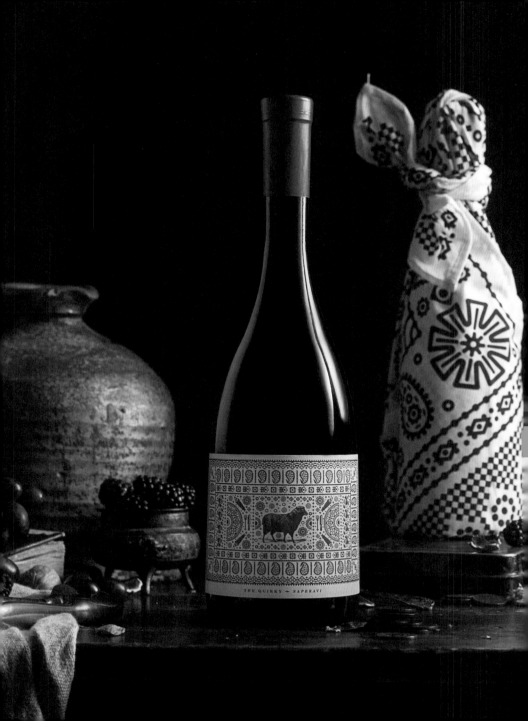

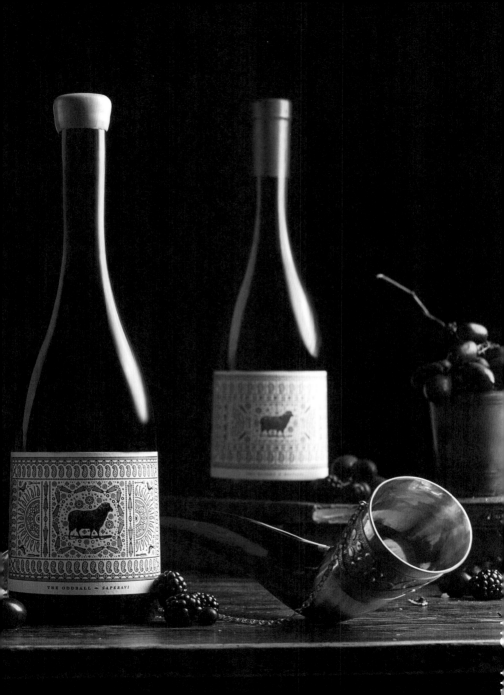

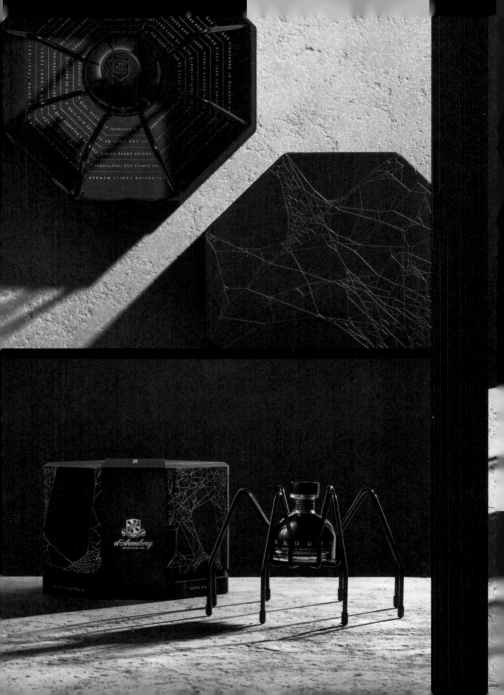

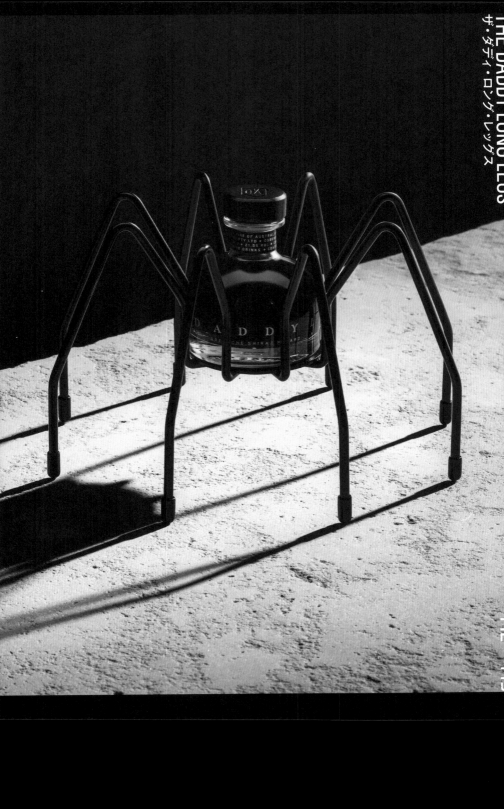

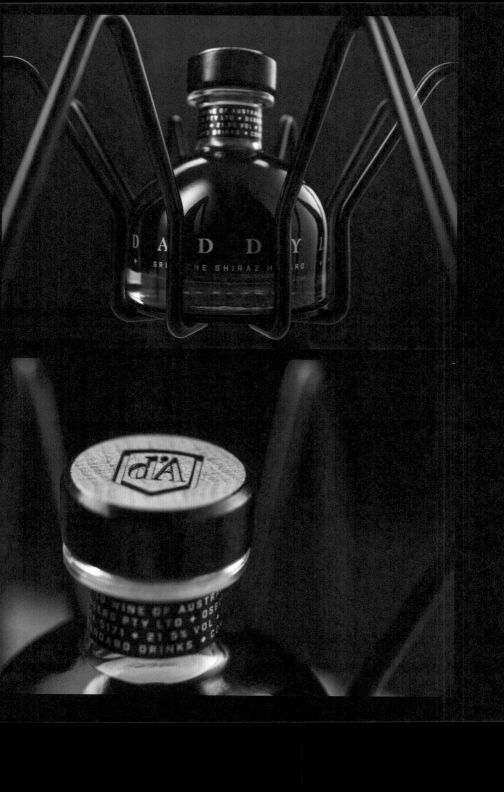

1 制作：Eduard Duch 写真：Javier Suarez

デザイン：ATIPUS クライアント CELLER MASROIG（スペイン・カタルーニャ州プリオラート）

「気のきいたパッケージなら、消費者が中身をテイスティングする前に、視覚でその商品の味を体験させてくれる」

ルナティクス・デザインクルー

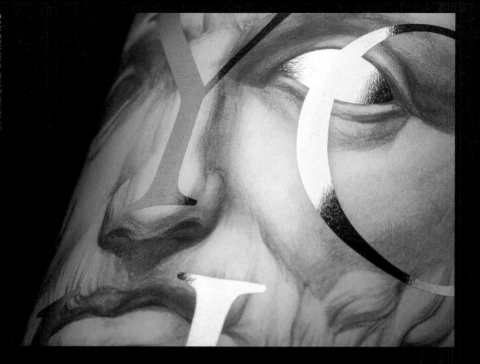

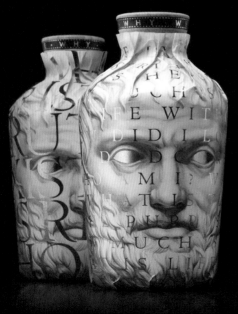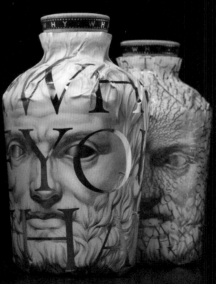

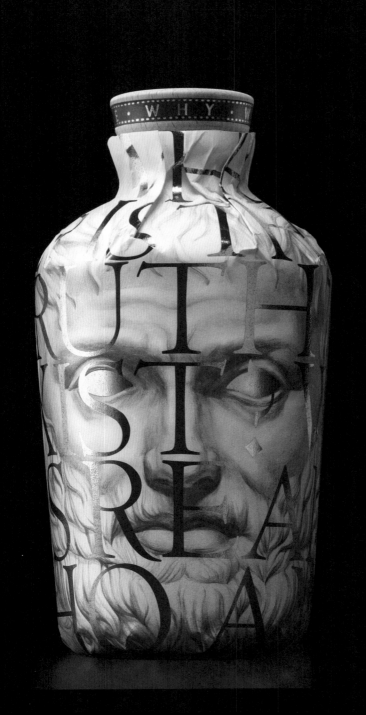

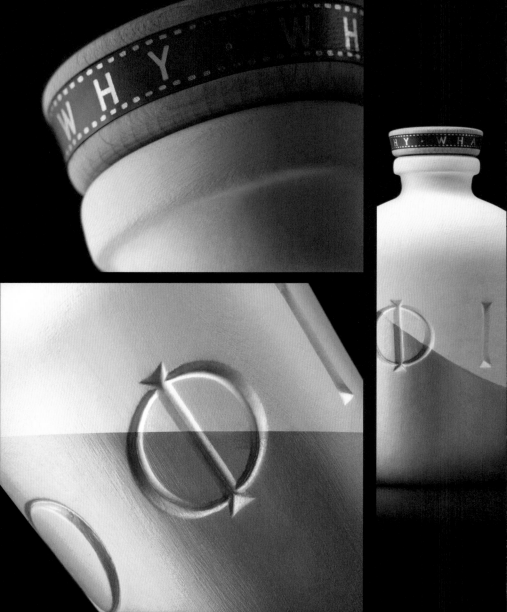

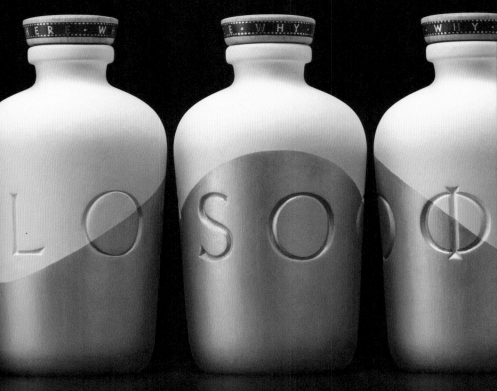

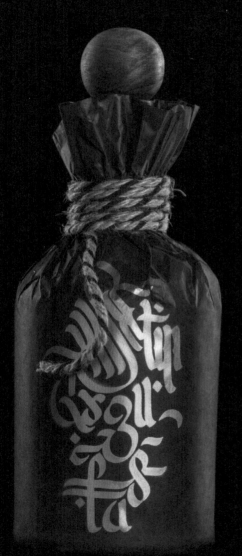
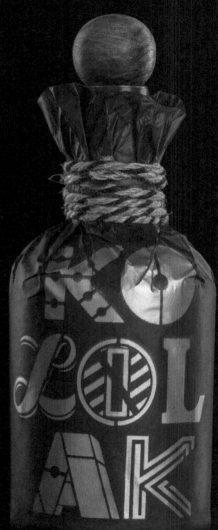

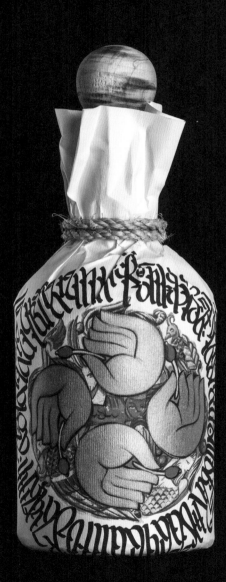
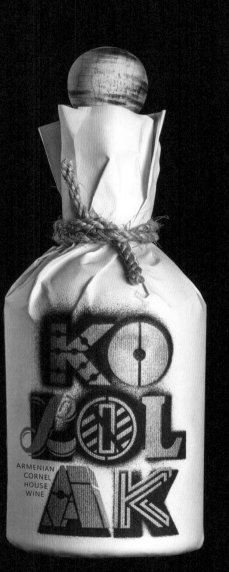

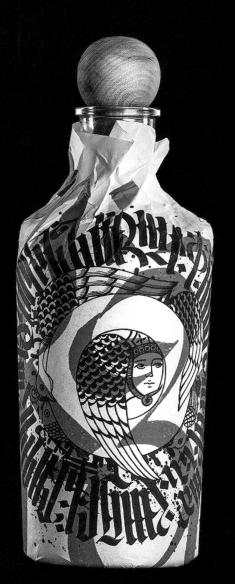
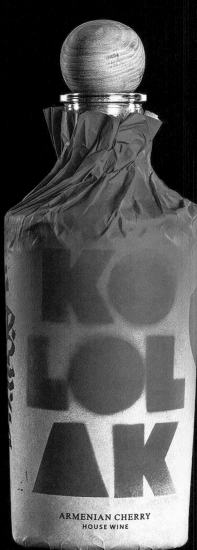

ARMENIAN CHERRY
HOUSE WINE

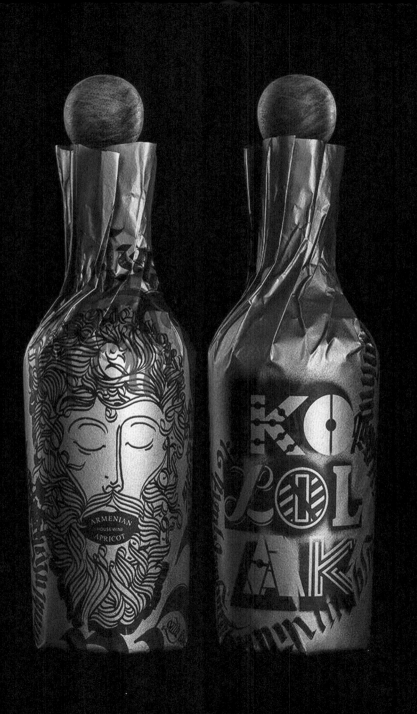

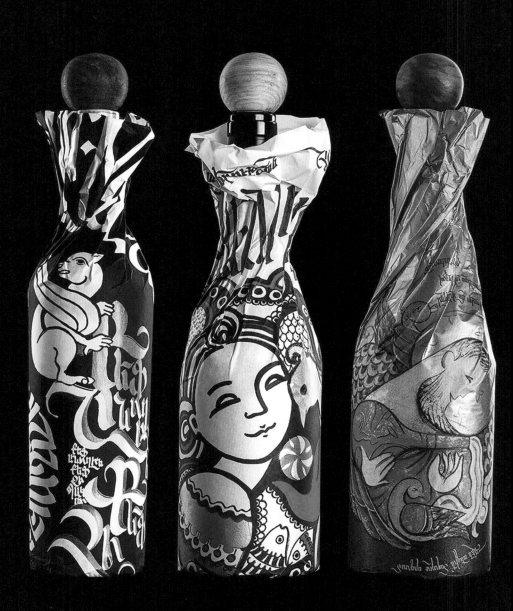

SPIRITS & LIQUEURS

スピリッツ &
リキュール

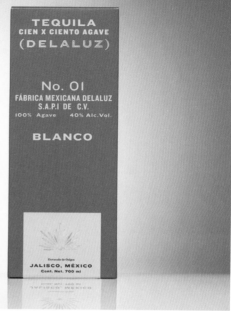

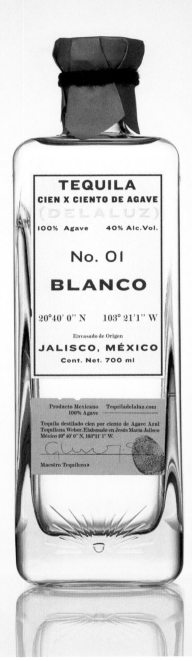

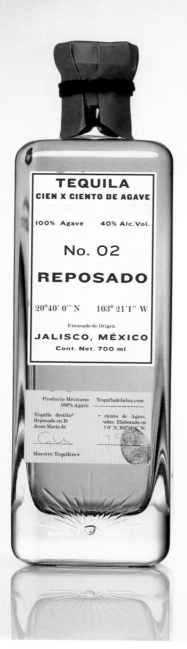
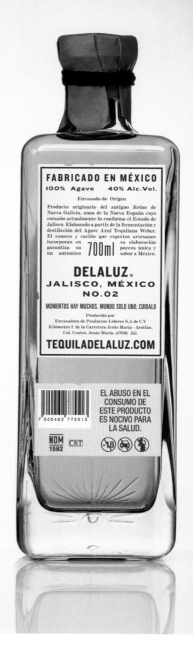

TEQUILA
CIEN X CIENTO DE A...
(DELAL...
100% Agave
N...

Producto Mexicano Tequiladelaluz.com
100% Agave
Tequila destilado cien por ciento de Agave.
Reposado en Barricas seleccionadas. Elaborado en
Jesus Maria Jalisco Mexico 20°40'0" N. 102°21'1" W.

Maestro Tequilero ▶

デザイン DANIEL TING CHONG クライアント JIN GIN

「個人的にはアルコールを摂らないが、飲酒をしない人もお酒を飲んでみたくなるようなパッケージ・デザインを心がけている」

ダニエル・ティン・チョン

写真：Donovon Thorne, Kgabo Legora
フードスタイリング：Elise Ruddle コピーライティング：Paul White

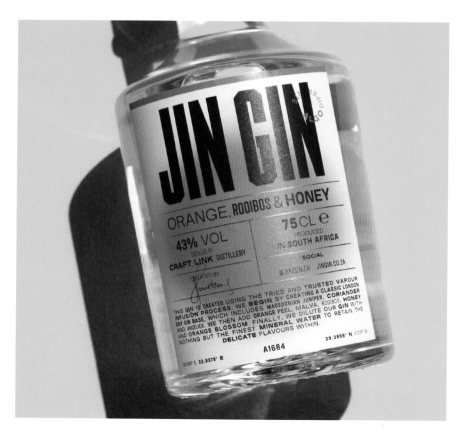

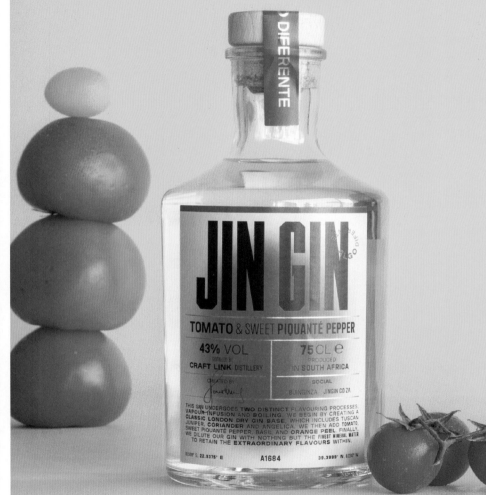

JIN GIN

OLIVE & HONEY

43% VOL　　　　**75** CL ℮

DISTILLED BY
CRAFT LINK

PRODUCED
IN **SOUTH AFRICA**

CREATED BY

SOCIAL
@JINGINZA　JINGIN.CO.ZA

THIS GIN UNDERGOES TWO DISTINCT FLAVOURING PROCESSES, **VAPOUR INFUSION** AND BOILING. WE BEGIN BY CREATING A CLASSIC LONDON DRY GIN BASE, WHICH INCLUDES **TUSCAN JUNIPER**, CORIANDER AND **ANGELICA**. WE THEN ADD OLIVES, HONEY AND **LEMON PEEL**. FINALLY, WE DILUTE OUR GIN WITH NOTHING BUT THE FINEST MINERAL WATER TO RETAIN THE **INTRIGUING FLAVOURS WITHIN**.

38.5895° S, **22.9375° E**　　　**A1684**　　　**39.3999° N**, 8.2245° W

ALL THE BEST THINGS ARE SHARED.
JUST LIKE THIS GIN YOU'RE HOLDING
IN YOUR HAND!

IT TASTES INCREDIBLE ON ITS OWN,
WITH FLAVOURS OF **OLIVE AND
HONEY**. BUT WHEN YOU SHARE IT
WITH THE RIGHT PEOPLE, IT TASTES EVEN
BETTER. WHETHER YOU'RE WATCHING
THE GAME TOGETHER, PAMPERING
YOURSELVES OR GETTING DOWN
WITH ALL THE BEST PEOPLE AT A PARTY!

ALCOHOL
IS ADDICTIVE

6 06110 24187 8

ALGO DIFERENTE　**ALG**O DIFERENTE

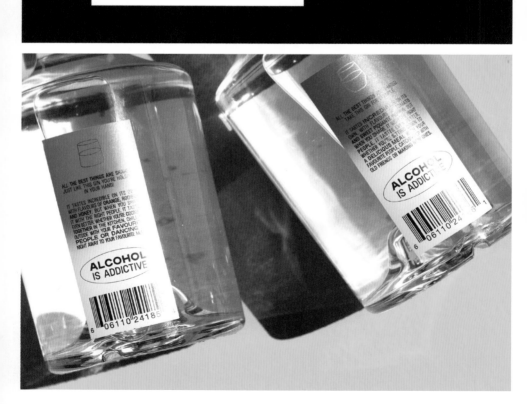

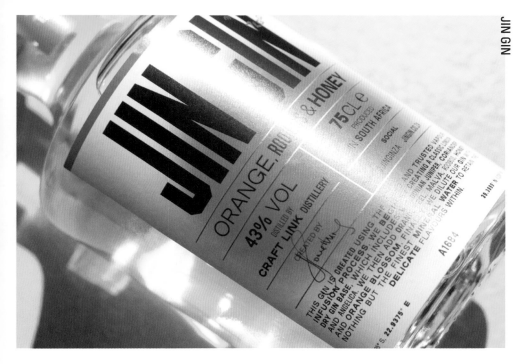

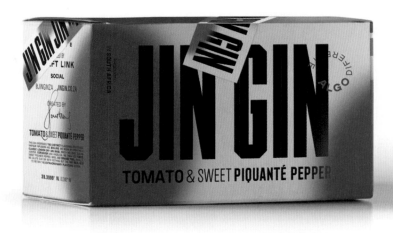

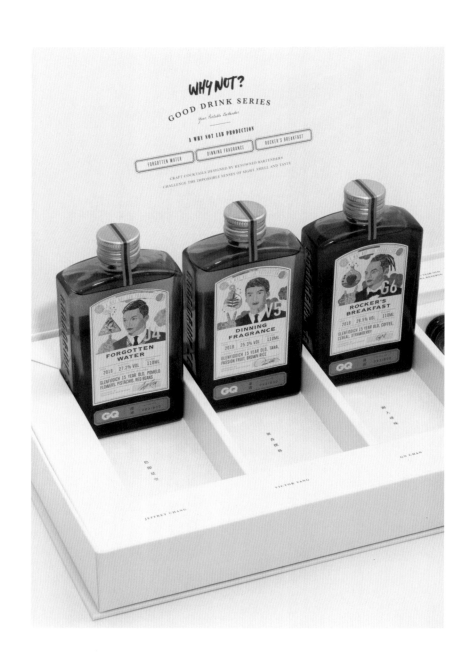

「パッケージとは、中身の味や香りを視覚化するだけでなく、ボトルの背後にあるブランドの価値や特徴を示すものでもある」

ハウス

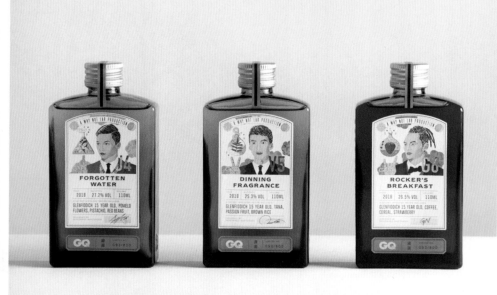

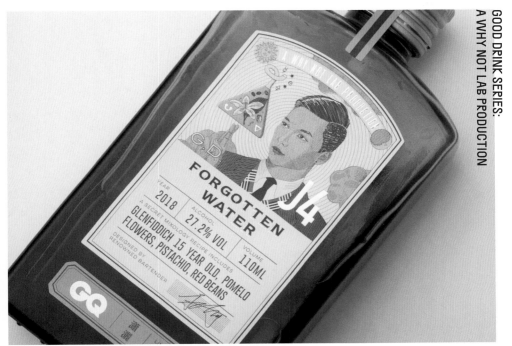

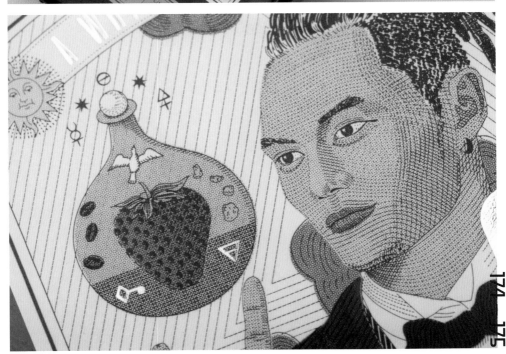

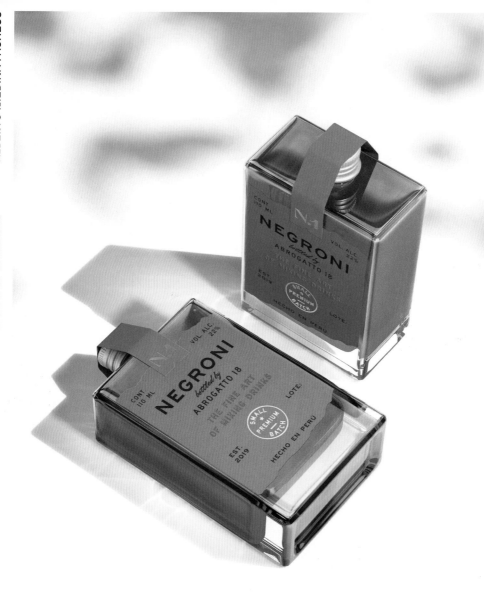

デザイン ALEJANDRO GAVANCHO クライアント ALBERTO MEDINA PACHECO

3Dレンダリング: Óscar Gómez

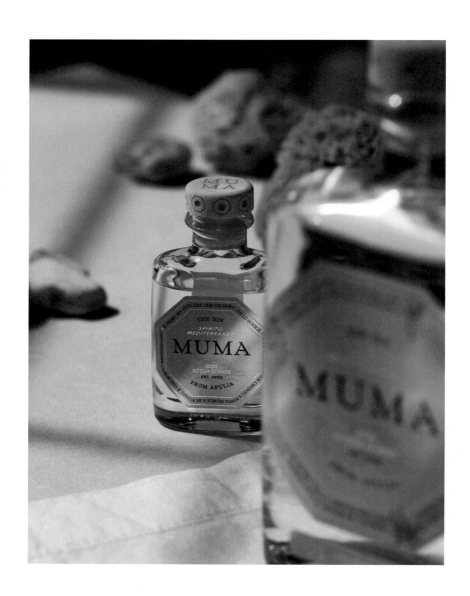

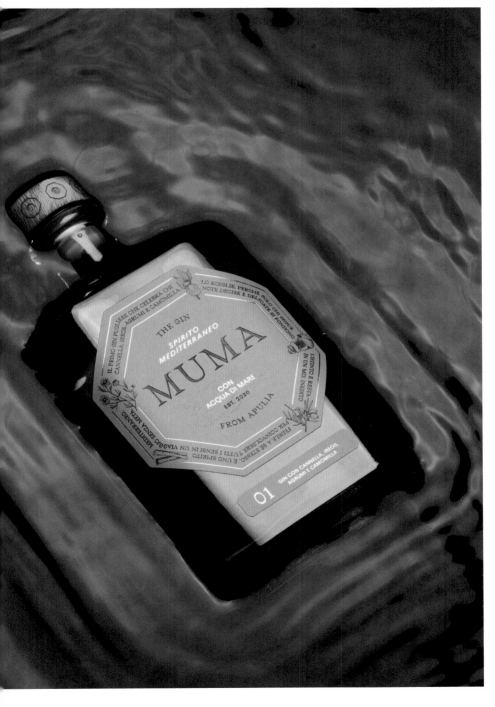

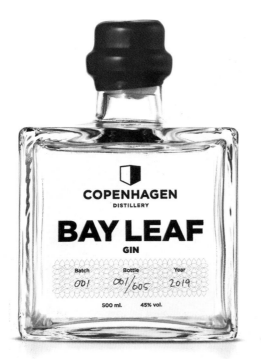

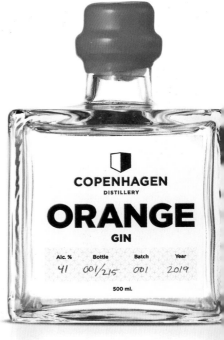

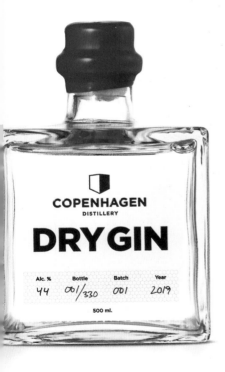

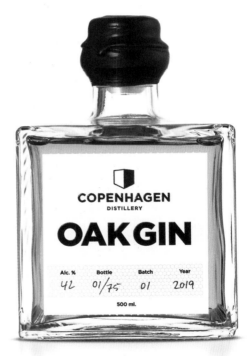

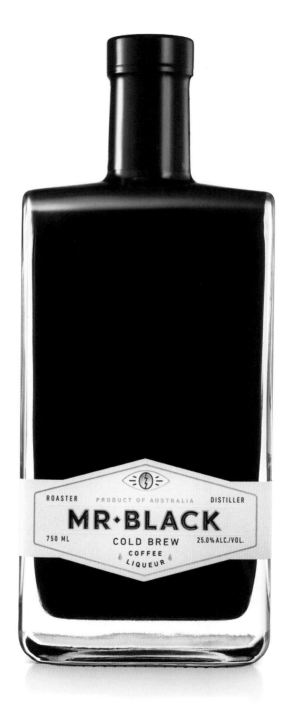

デザイン CO-PARTNERSHIP クライアント MR. BLACK

写真 : Guy Davies イラスト : The Young Jerks

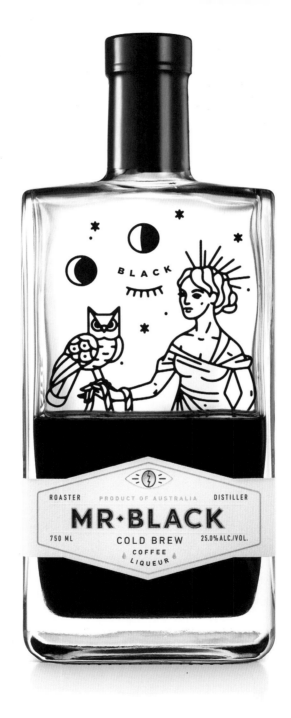

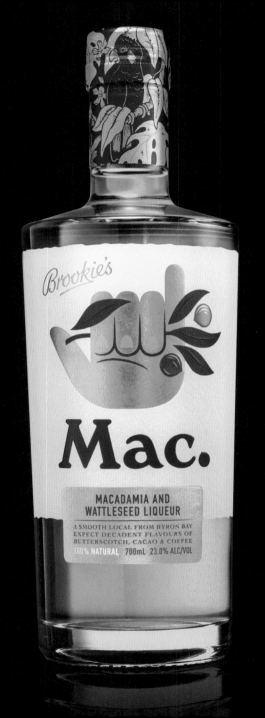

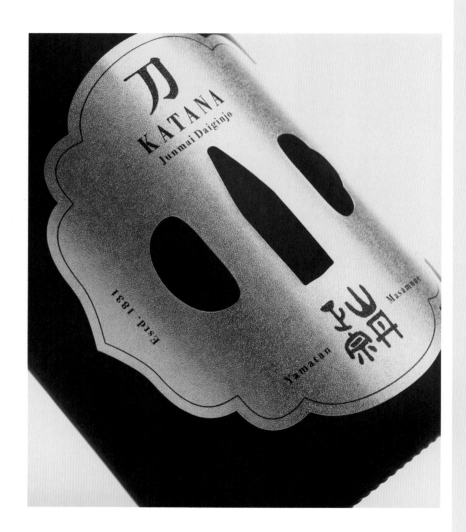

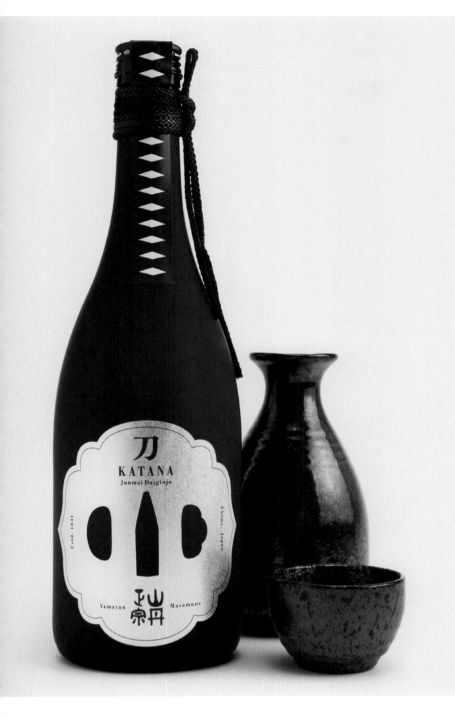

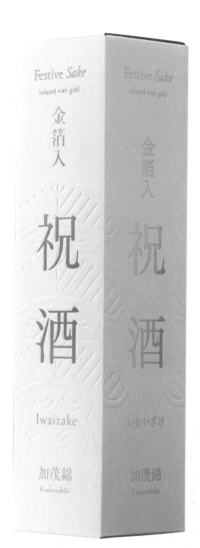

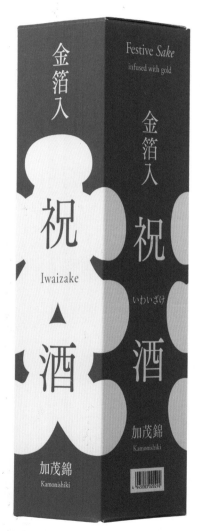

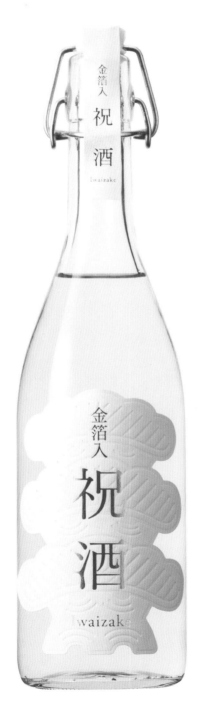
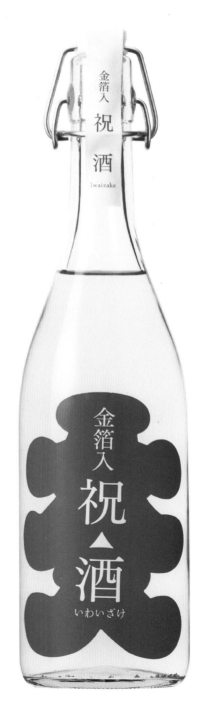

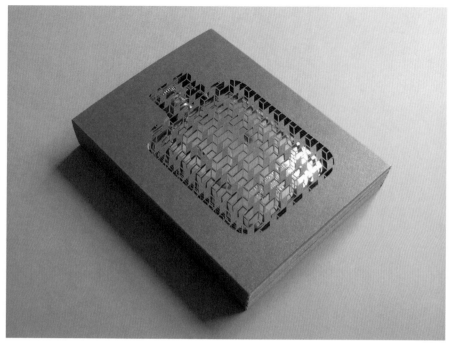

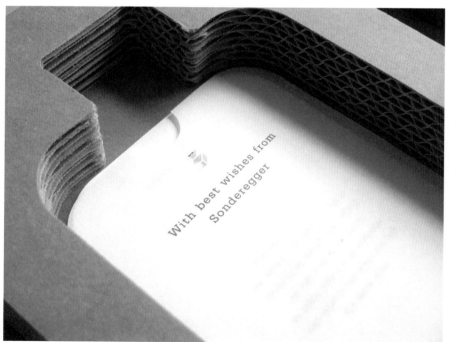

With best wishes from
Sonderegger

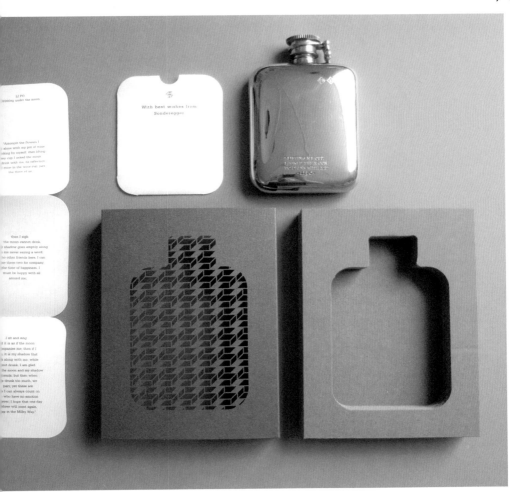

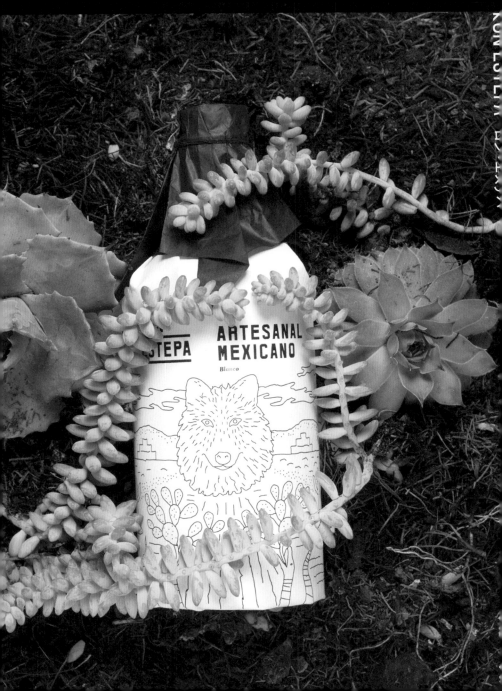

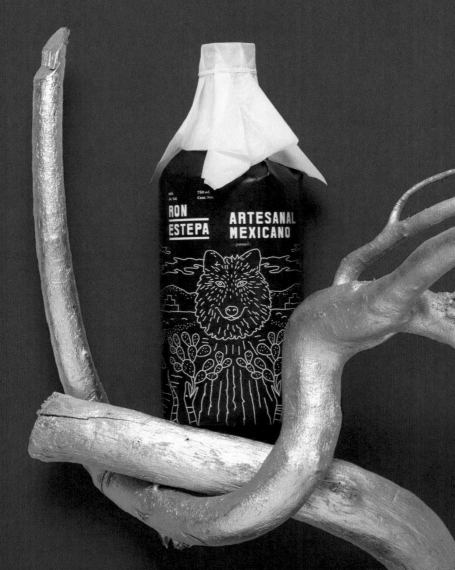

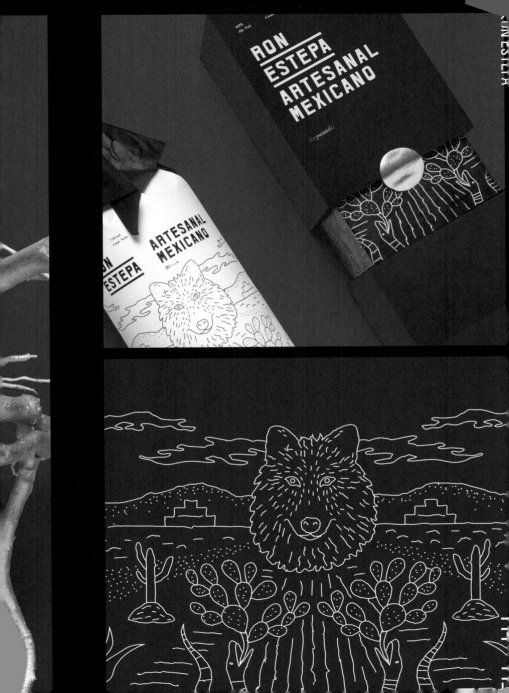

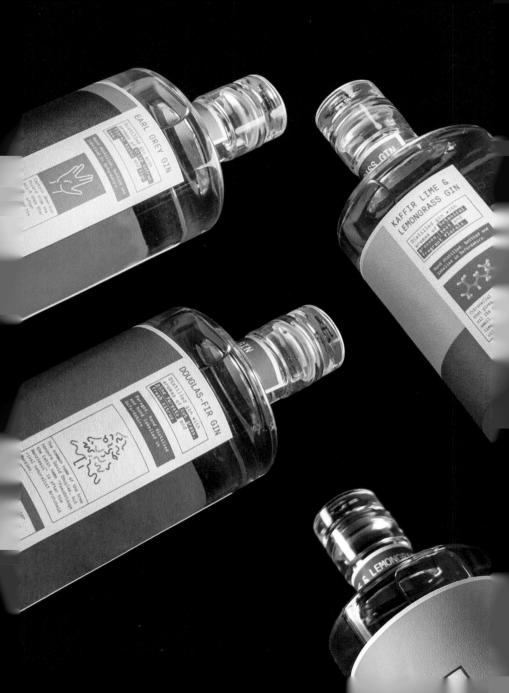

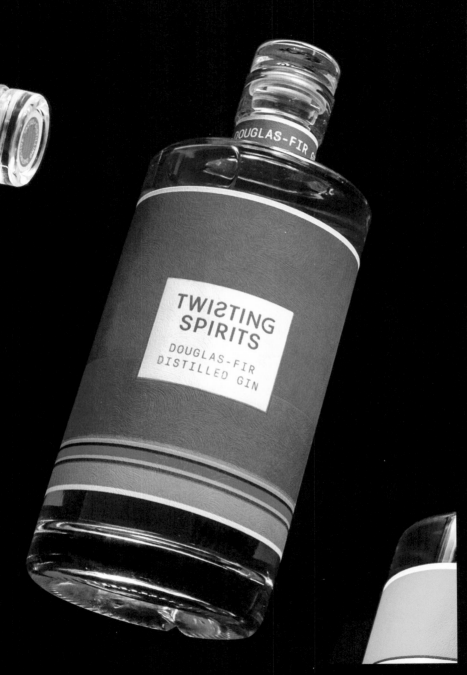

箔押し：Sunset Printing
写真 (ケーススタディ／プレス)：Gus Cantavero

デザイン O STREET　クライアント DENVER DISTILLERY

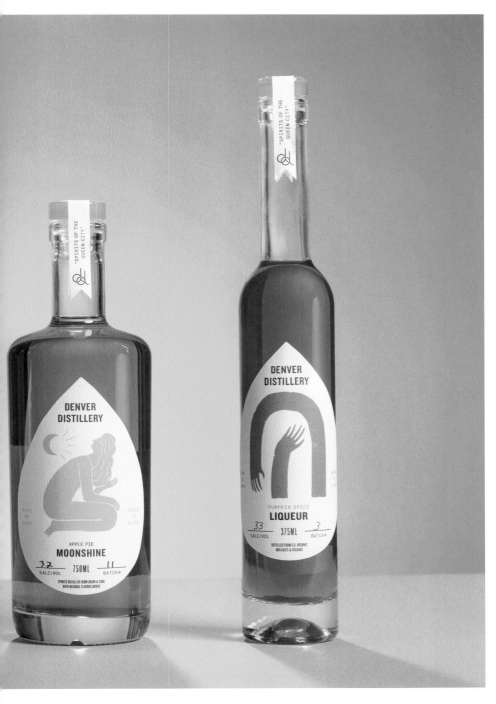

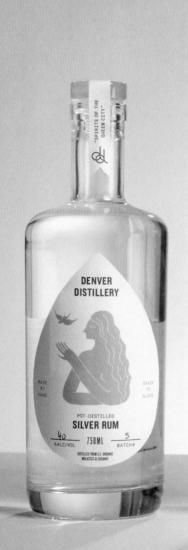
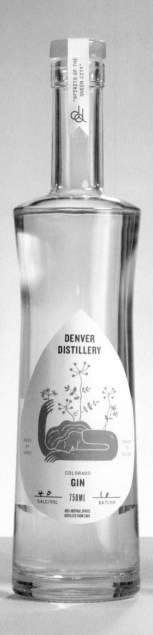

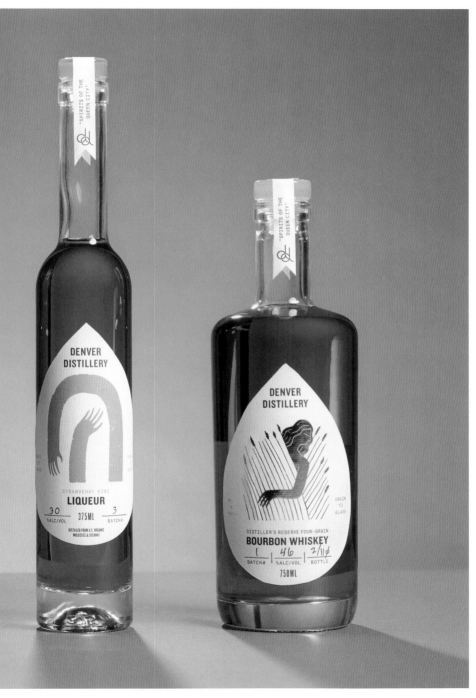

デザイン **OFFICE OF DEMANDE SPÉCIALE** クライアント **BLUEPEARL DISTILLERY**

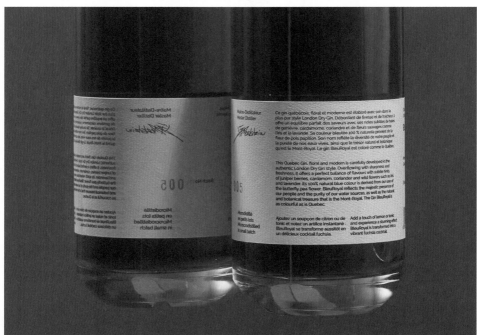

写真：Nathan Lang

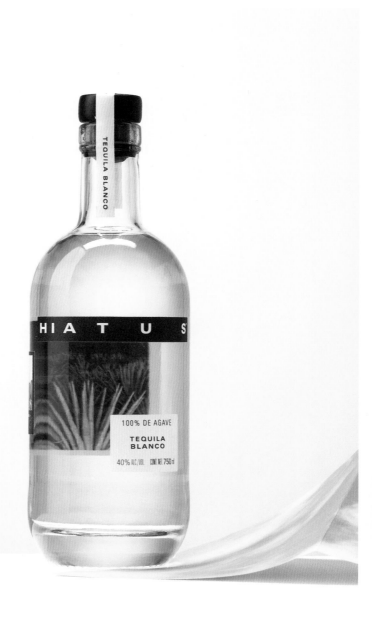

デザイン LYON & LYON　クライアント HIATUS TEQUILA

写真：Susan Castillo

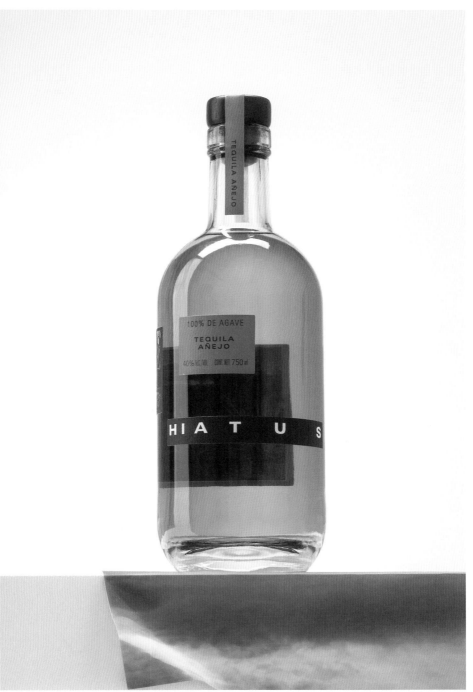

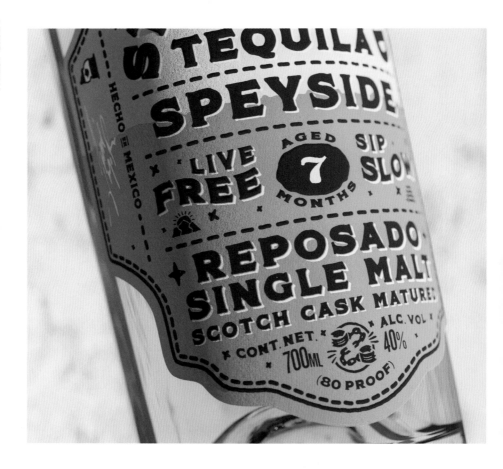

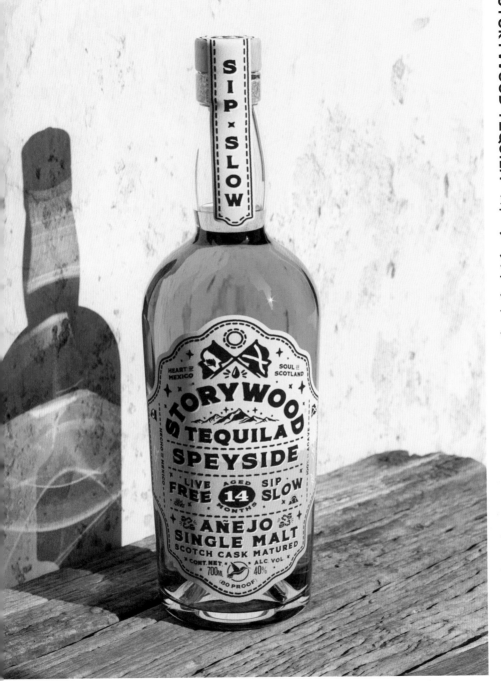

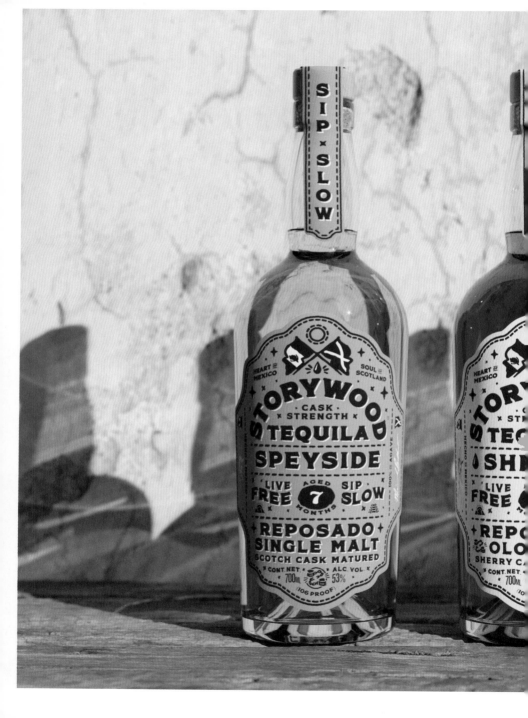

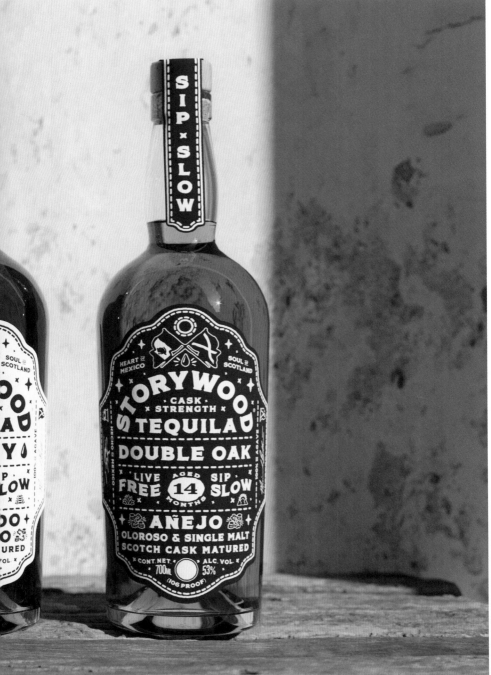

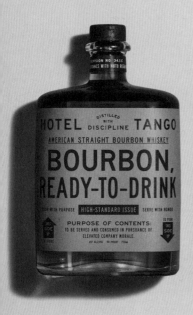
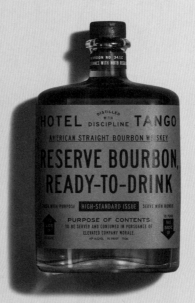

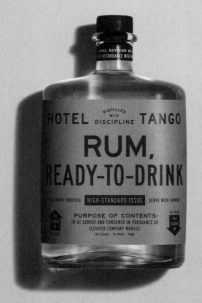
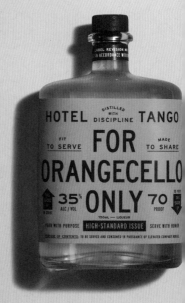

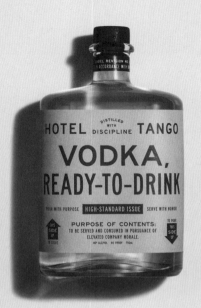
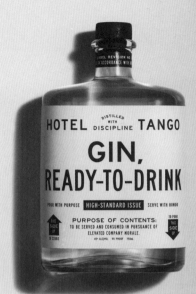
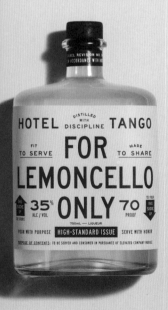
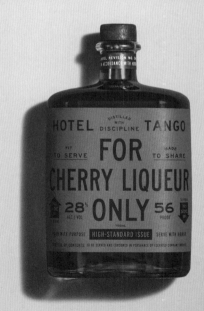

HOTEL **H** TANGO
DISTILLERY

MESSAGE

NTAINS 16 (1.5 OZ.)
ROUNDS.

NG MESSAGE

NGO SPIRITS ARE CRAFTED WITH THE SAME PERFECTIONIST MINDSET THAT TRAVIS BARNES, HT FOUNDER,

HIS DECORATED CAREER AS A U.S. MARINE. NOW, HE INVITES YOU TO SHARE WITH GOOD COMPANY ONE

ROUNDS OF HIS WORK: SPIRITS <u>DISTILLED WITH DISCIPLINE</u>.

<u>VISUAL REFERENCE</u>

FIT
SERVE

MADE
TO SHARE

HOTEL DISTILLED WITH DISCIPLINE TANGO

GIN,
READY-TO-DRINK

DEPARTMENT OF
STRATEGIC COMMUNICATIONS

HOTEL TANGO-INPLS, IN
DSP-IN-21004

E OF CONTENTS
ELEVATE
NY MORALE.

POUR WITH PURPOSE | HIGH-STANDARD ISSUE | SERVE WITH HONOR

HOTEL
PRINT ADV

RELE

COMMISSIONED BY: A.N.

FOR THE PERSU
DRINKERS THA
<u>DISTILLED WITH DISCIP</u>

DISPLAY PROMINENTLY ←

HOTEL
<u>AMERICAN STR</u>
BOU
READY

PRINTED IN
U.S.A.

POUR WITH PURPOSE | HIG

REV. 7A

ONCE

TANGO
~~RTISEMENT~~

CONTAINS: 68 WORDS

OF DISCERNING
~~UCT~~ SHOWN IS
~~D~~ OF HIGHEST QUALITY

CIRCULATE FREELY

TANGO
~~RBON~~ WHISKEY

~~BON,~~
~~DRINK~~

SUE SERVE WITH HONOR

DISTRIBUTED BY:

DEPARTMENT OF
STRATEGIC COMMUNICATIONS

HOTEL TANGO DISTILLERY
INDIANAPOLIS, IN

THE NATION'S 1st COMBAT-DISABLED,
VETERAN-OWNED DISTILLERY

PRINTED IN
U.S.A.

FOR: CIVILIAN DISPLAY

REV. 9D

PC-403

CALLING ALL:

BROTHERS, SISTERS, FRIENDS, HACKERS, MENSCHES, COMRADES AND CO-CONSPIRATORS OF SOUND MIND, GOOD CHARACTER, AND A PENCHANT FOR LIGHT MISCHIEF

REPORT:

TO YOUR FAVORITE LOCAL BAR,
PUB, TAVERN, "WATERING
HOLE" OR SPIRITS PURVEYOR

HOTEL DISCIPLINE TANGO

HOTEL
SERVE FOR SHARE

CHERRY LIQUEUR
28 ALC/VOL ONLY 56 PROOF

HIGH-STANDARD ISSUE

SERVE WITH SPIRIT

SECU
ONE OR MORE
BEVERAGE

HOTEL
RECRUITMENT POST

TANG

DISTRIBUTED BY: DEPT. OF STRATEGIC COMMUNICATIONS HOTEL TANGO INDPLS, IN THE NATION'S FIRST COMBAT-DISABLED, VETERAN-

「パッケージとは、まさに姿を変えた物語の語り部。説得力のあるストーリーとは、スピリッツを飲むという体験を豊かにするだけでなく、飲んだ人が、そのストーリーと製品の両方を他者へ広めたくなるようなものだ」

ヤング＆ララモア

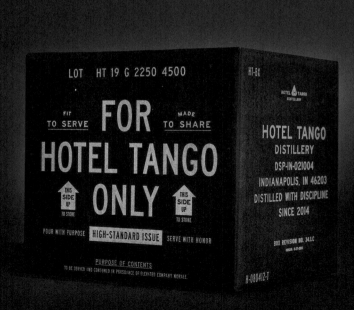

Label 1

HOTEL **DISTILLED WITH DISCIPLINE** TANGO

FIT TO SERVE **MADE TO SHARE**

FOR
ORANGECELLO
35% ALC / VOL **ONLY** **70** PROOF

THIS SIDE UP TO STORE

TO POUR THIS SIDE UP

750ML — LIQUEUR

POUR WITH PURPOSE **HIGH-STANDARD ISSUE** SERVE WITH HONOR

PURPOSE OF CONTENTS: TO BE SERVED AND CONSUMED IN PURSUANCE OF ELEVATED COMPANY MORALE.

CONTENTS:
ORANGE LIQUEUR

DESCRIPTION:
CITRUS-FORWARD, NEW WORLD ORANGECELLO. HIGHER PROOF MAKES A MEAN MADRAS.
BEST CONSUMED WITHIN AGE DATE OF ORDERING. BEING CHILLED. SHAKE WELL.

DIRECTIONS:
SERVE OVER ICE & COMMON GROUND.

PRODUCED AND BOTTLED BY:
HOTEL TANGO, INDIANAPOLIS, IN.
THE FIRST COMBAT-DISABLED, VETERAN-OWNED DISTILLERY IN THE USA.

BEVERAGE RATION
HT-OR
DRINK IN A COOL, DRY PLACE.

HOTEL TANGO DISTILLERY

Label 2

HOTEL **DISTILLED WITH DISCIPLINE** TANGO

AMERICAN STRAIGHT BOURBON WHISKEY

RESERVE BOURBON,
READY-TO-DRINK

POUR WITH PURPOSE **HIGH-STANDARD ISSUE** SERVE WITH HONOR

THIS SIDE UP TO STORE

PURPOSE OF CONTENTS: TO BE SERVED AND CONSUMED IN PURSUANCE OF ELEVATED COMPANY MORALE.
45% ALCVOL 90 PROOF 750ML

TO POUR THIS SIDE UP.

CONTENTS:
AMERICAN STRAIGHT BOURBON WHISKEY
AGED 6 YEARS

DESCRIPTION:
A WELL-BALANCED, DIGNIFIED, WHEATED BOURBON. REFINED SWEETNESS. WHAT CHESTY WOULD DRINK.

DIRECTIONS:
SERVE WITH HEIGHTENED EXPECTATIONS.

PRODUCED AND BOTTLED BY:
HOTEL TANGO, INDIANAPOLIS, IN
THE FIRST COMBAT-DISABLED, VETERAN-OWNED DISTILLERY IN THE USA.

HOTEL TANGO DISTILLERY

BEVERAGE RATION
HT-BR
DRINK IN A COOL, DRY PLACE.

写真：Andrew Kan

デザイン WVVAVE DESIGN　クライアント THE SAKERAKU

THE
SAKERAKU.

平井清造醸

純米吟醸

THE
SAKERAKU.

純米吟醸

平井商店醸

純米吟醸

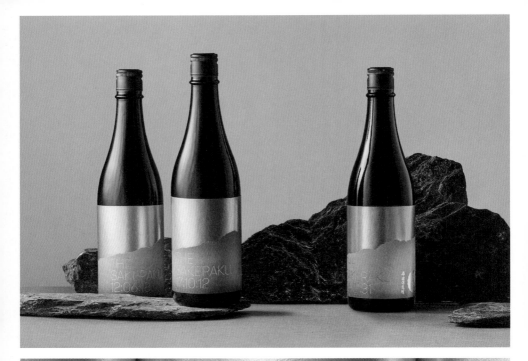

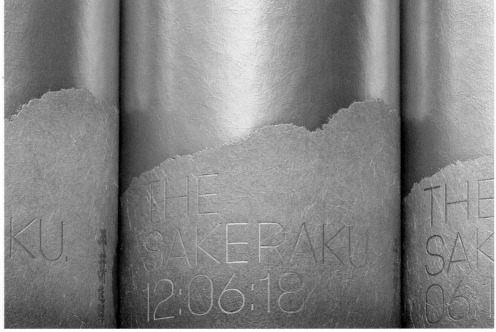

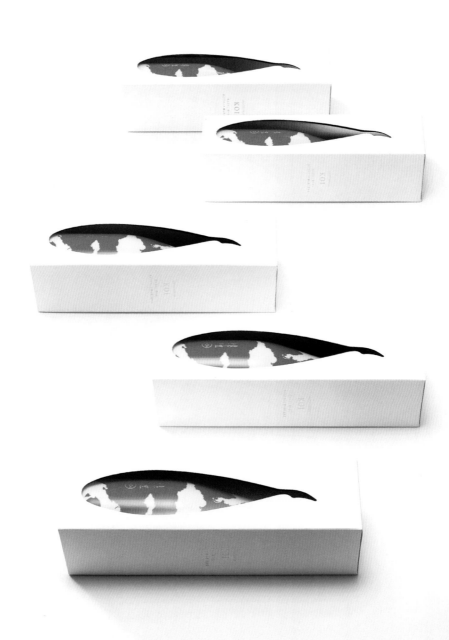

デザイン BULLET INC. クライアント IMAYO TSUKASA SAKE BREWERY CO. LTD.

写真 : Shinjiro Yoshikawa

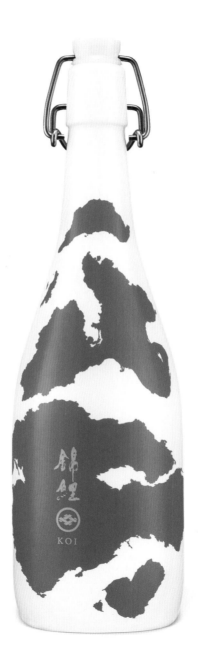

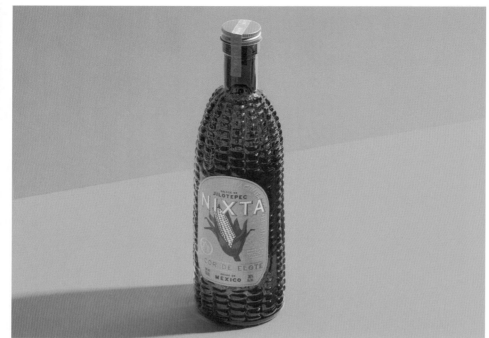

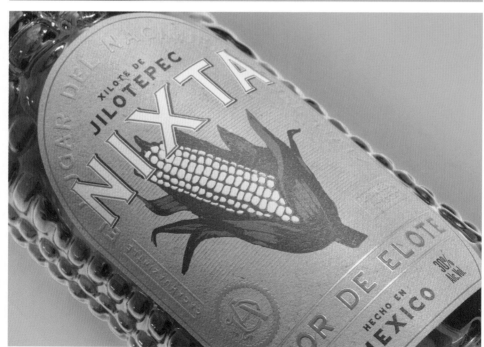

デザイン WEHOLDEN　クライアント CASA LUMBRE SPIRITS

写真：Michael Persico

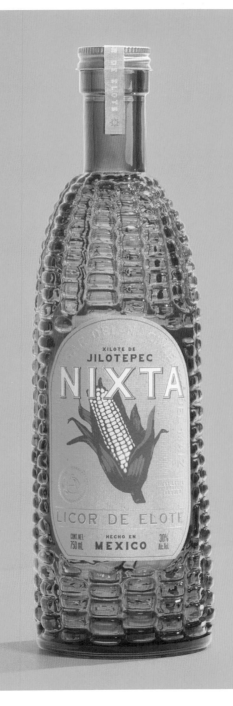

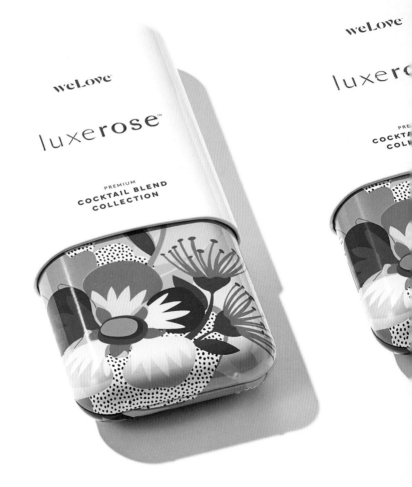

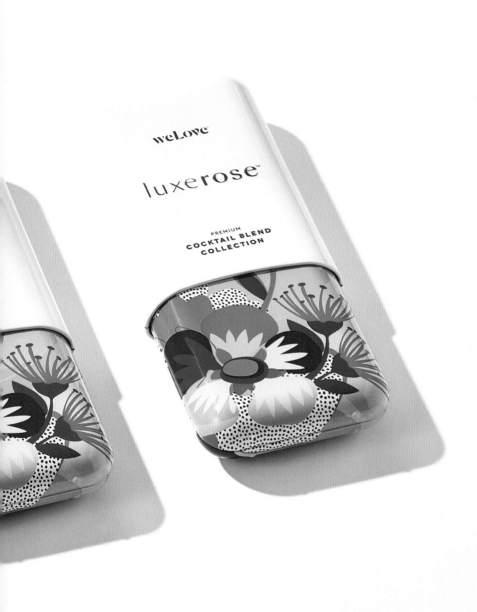

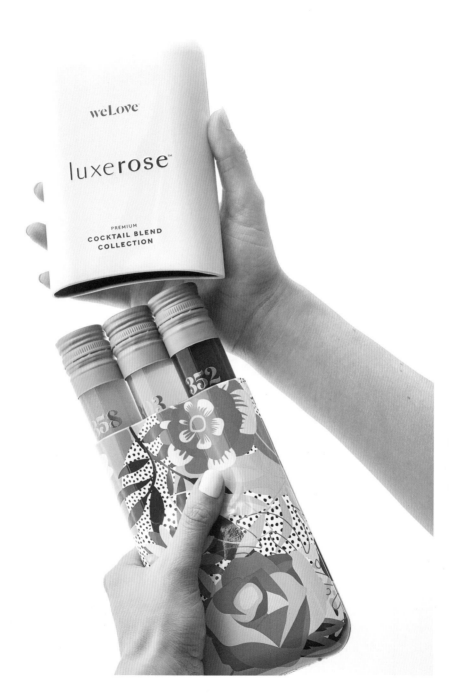

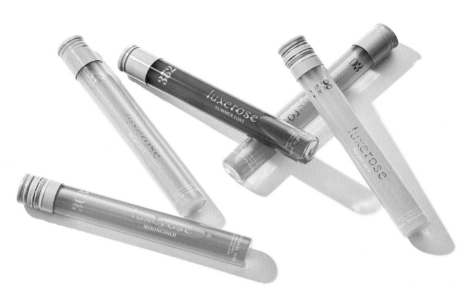

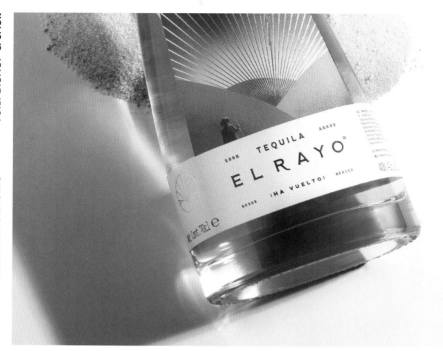

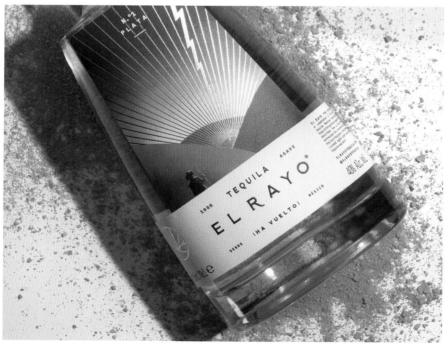

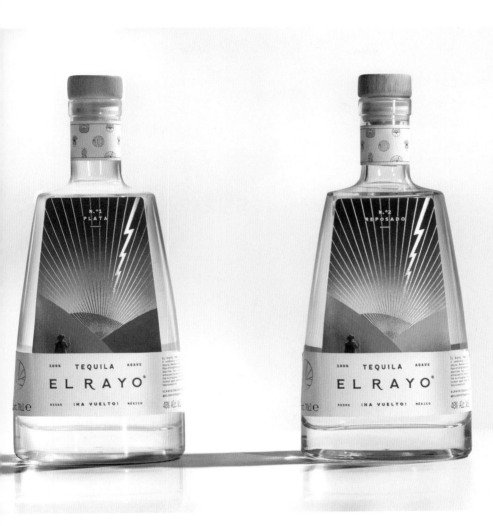

「よく練られたパッケージとブランドの世界観は、とてもパーソナルでエモーショナルな体験を生み出す。それは人の文化的背景に直接関係し、崇拝の対象にすらボトルを変える。するとそれは、人のアイデンティティの一部にもなるのだ」

トロ・ピント・スタジオ

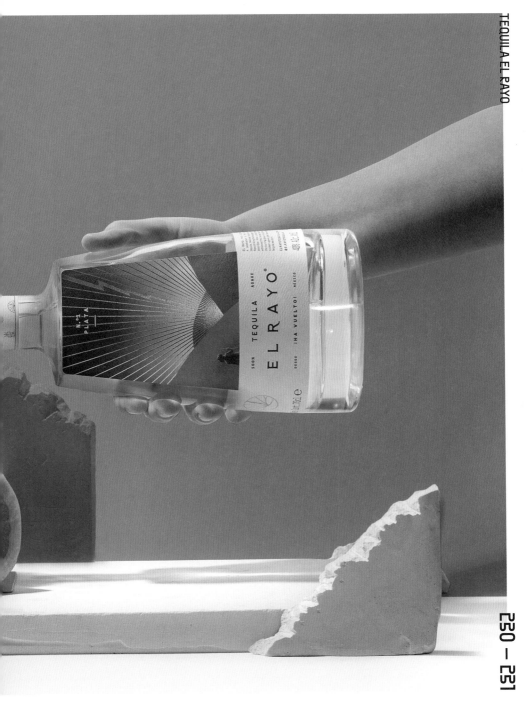

Cir-
cuit.™

Citrushine:

The
cocktail
with
nothing
to hide.

8%

Only 105 CALORIES PER CAN !

9 501101 530003

デザイン WEDGE クライアント MENAUD

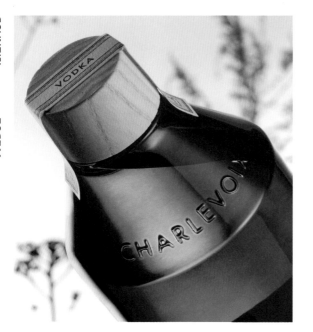

ボトル制作：Bruni Glass
プリント制作：Impremerie St-Julie
イラスト：Mirelle St-Pierre
写真：Nik Mirus (L'ELOI)

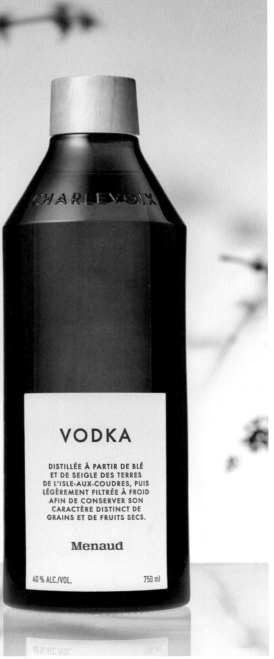

GIN

DISTILLÉ À PARTIR DE GRAINS
DE CHARLEVOIX. LE FLEUVE,
LA FRAÎCHEUR DE LA BRISE
ET LA FORÊT S'EXPRIMENT
PAR DES NOTES SALINES,
FLORALES ET BOISÉES SE
DÉGAGEANT DE L'INFUSION
DE BOTANIQUES SAUVAGES.

Menaud

42 % ALC./VOL. 750 ml

VODKA

DISTILLÉE À PARTIR DE BLÉ
ET DE SEIGLE DES TERRES
DE L'ISLE-AUX-COUDRES, PUIS
LÉGÈREMENT FILTRÉE À FROID
AFIN DE CONSERVER SON
CARACTÈRE DISTINCT DE
GRAINS ET DE FRUITS SECS.

Menaud

40 % ALC./VOL. 750 ml

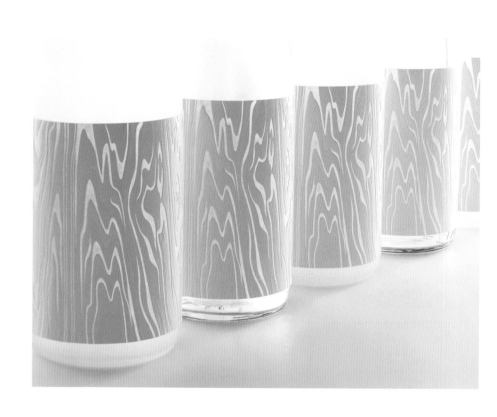

写真：Shinjiro Yoshikawa　デボス・箔押し：Cosmotech Inc.　デザイン BULLET INC.　クライアント IMAYO TSUKASA SAKE BREWERY CO. LTD.

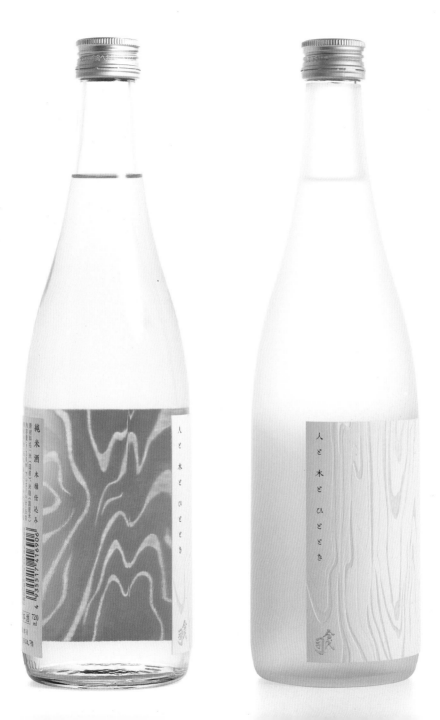

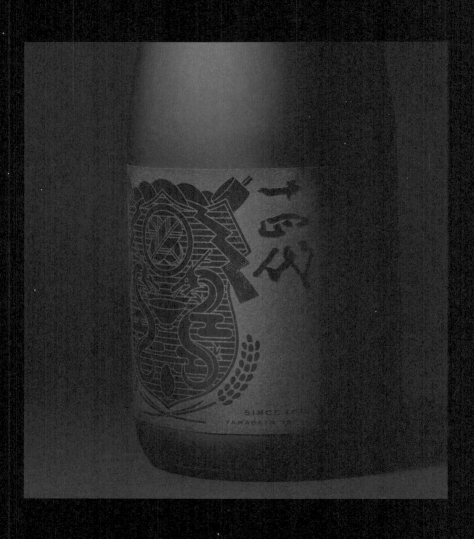

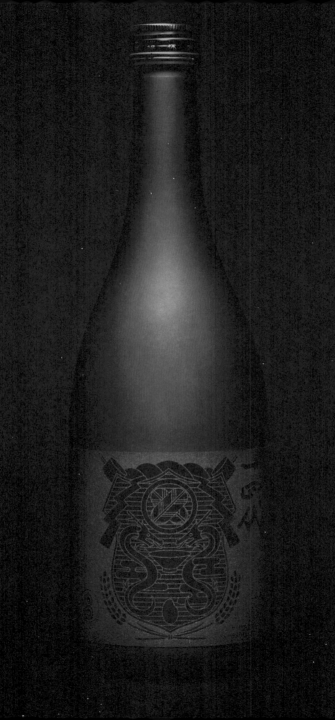

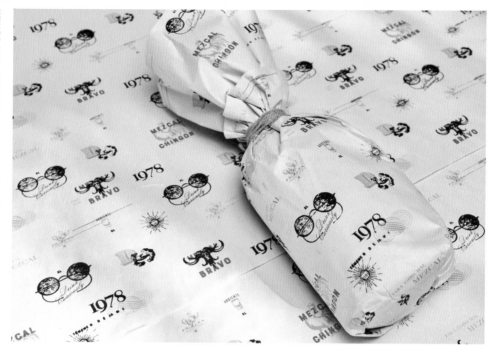

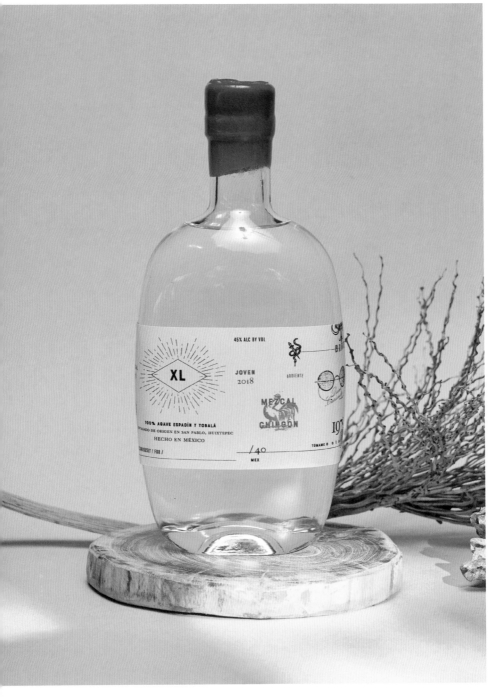

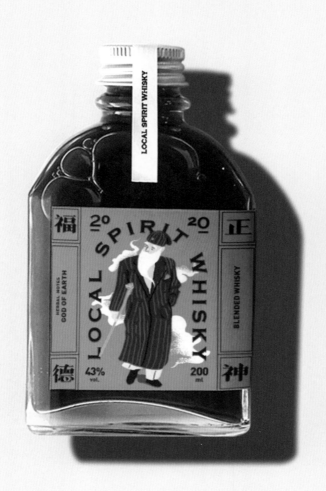

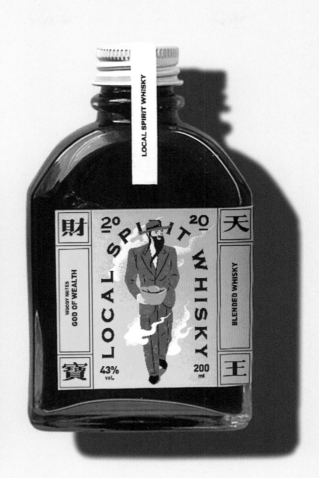

JOURNEY TO THE WE

十載，遇向下一個追求，
再違，也只是一個念頭。

醉西遊

BENTO

10TH LIMITED EDITION

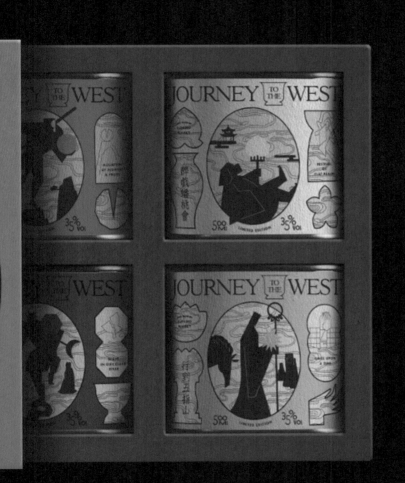

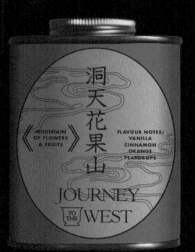

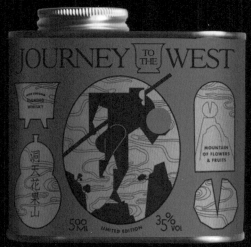

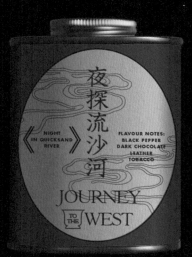

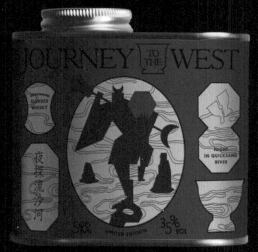

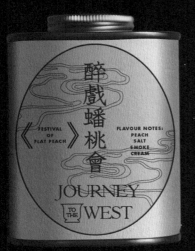

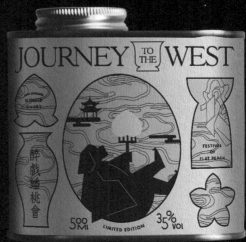

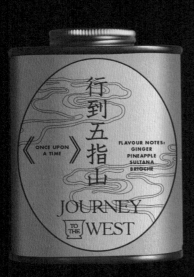

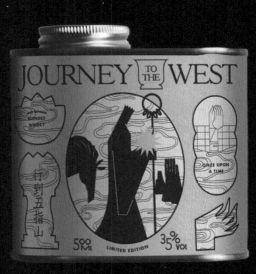

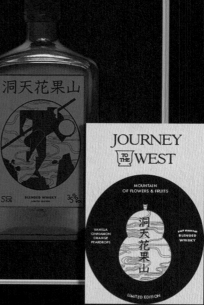

バイオグラフィー

ALEJANDRO GAVANCHO
アレハンドロ・ガヴァンチョ

アレハンドロ・ガヴァンチョは、リーズとリマの間で暮らすペルー人のグラフィック・デザイナー。自身の仕事を「戦略的な専門知識を備えた若きスピリットで強化した、細部へのこだわりと力強い美的な勢いのコンビネーション」だと定義している。好奇心旺盛で、新しいアイデアにオープンで、一緒に達成できることに情熱を燃やすクライアントとの仕事を楽しんでいる。
P. 176-177

ANAGRAMA
アナグラマ

アナグラマはメキシコシティに拠点を置く、国際的ブランディング、建築、ソフトウェア、ブランド・ポジショニングを手がけるデザイン事務所。ブランド開発や商業空間の専門家たちで構成されたスタジオだ。
P. 088-089, 164-167

ATIPUS
アティパス

アティパスはバルセロナを拠点にブランド・アイデンティティやパッケージからウェブ・サービスまで、さまざまなメディアや分野で活躍するグラフィックデザイン・スタジオ。設立は1998年で、数々の受賞歴もある。コンセプチュアル、クリエイティブ、シンプルなデザインを信条としている。
P. 098-099, 128-129, 146-147

BACKBONE BRANDING
バックボーン・ブランディング

バックボーン・ブランディングはアルメニアのエレバンにある独立系ブランディング・スタジオで、並外れたソリューションを期待するクライアントのクリエイティブなビジネス・パートナーとして機能している。効果的な結果を出すため、ブランドの本質を深く掘り下げて価値観を理解し、それをデザイン・プロセスに落とし込み、意義のある魅力的な結果を生み出している。
P. 116-119, 154-162

BULLET INC.
株式会社BULLET

株式会社BULLETは、大阪生まれのデザイナー小玉文が2013年に設立したデザイン事務所。東京造形大学グラフィックデザイン専攻領域を卒業した小玉は、現在は同学で教鞭をとる。手で触れて感じるデザインを得意分野とし、パッケージデザインを多数手掛けるとともに、さまざまな印刷加工を駆使した作品を発表し続けている。
P. 220-221, 256-257

CAROSELLO LAB
カロセロ・ラボ

カロセロ・ラボはミラノを拠点としたブランドデザイン&コミュニケーション・スタジオで、優秀な思想家、ビジュアルアーティスト、デザイナーのチームで構成されている。誠実さ、透明性、芸術性、リアリズムに基づき、クライアントの価値観やニーズに合わせて意義深いストーリーを創造している
P. 154-157, 178-179

CLASSMATE STUDIO
クラスメイト・スタジオ

ハンガリーとフィンランドに拠点を置くクラスメイト・スタジオは、ブランドの創造と変革を使命としている。未来と人びとの生活を向上させる鍵は創造性と想像力にあるという信念のもと、先進的なデザイン、戦略、キャンペーンを展開することで、クライアントの目標達成を支援している。
P. 016-021

CO-PARTNERSHIP
コ・パートナーシップ

コ・パートナーシップは、シドニーを拠点とする戦略的なブランド&パッケージデザイン・エージェンシーで、記憶に残るブランドの構築を専門としている。「トータルデザイン」という哲学をベースにした専門家として10年の経験を持つ同社のチームメンバーは、飲料デザインの分野におけるエキスパートであり、世界的なリーダーでもある。
P. 092-095, 182-185

COPENHAGEN DISTILLERY
コペンハーゲン・ディスティラリー

コペンハーゲン・ディスティラリーは、シングルモルト・ウイスキー、ジン、アクアビットを製造する市内初のクラフトディスティラリー。現代に通ずる品質と精緻な美学をあわせ持つ蒸留酒という遺産と、その比類なき味わい。これらによって人びとを結びつけ、素晴らしき伝統に今日のアイデアとテクノロジーを組み込むことを目指す。
P. 180-181

CRAIG & KARL
クレイグ＆カール
クレイグ・レッドマンとカール・マイヤーは世界の異なる場所に暮らしているが、毎日のようにコラボレーションして、シンプルなメッセージが込められた大胆な作品を制作している。また、世界各地で展覧会を開催し、大小さまざまなクライアントのために多彩なプロジェクトに取り組んでいる。
P. 022-023

DANIEL TING CHONG
ダニエル・ティン・チョン
1987年生まれのダニエル・ティン・チョンはケープタウンを拠点に活動するデザイナー兼イラストレーター。『Los Logos』『Communication Arts』『Fast Company』『Computer Arts Projects』『Photoshop Advanced』といった著名な出版物にも取り上げられている。有名クライアントやコラボレーターから依頼されたさまざまな業務を手がけている。
P. 168-171

EMUNI INC.
エムニ
2012年村上雅士と村上高士によって設立されたデザインスタジオ。村上雅士は東京藝術大学非常勤講師をつとめ、グラフィックデザインを主軸にブランディング広告、パッケージ、サイン計画など幅広くデザインを手掛ける。主な仕事にキリンレモン90周年リブランディング。日本パッケージデザイン大賞金賞、東京TDC賞、JAGDA新人賞など国内外で受賞多数。
P. 288-289

ENZED GRAPHIC DESIGN
エンズド・グラフィックデザイン
エンズドはローザンヌに拠点を置くデザイン・コンサルタント。メラニー＆ニコラス・ゼントナーによって運営され、印刷物、ビジュアル・アイデンティティ、文化的、編集的業務を専門としている。
P. 190-191

FUTURA
フーツラ
フーツラは国際的に有名な制作スタジオで、デザインに対する破壊的アプローチを特徴とする。ブランディング、アート・ディレクション、写真撮影を専門とし、そのビジョンは一貫して異なる分野間の境界線を曖昧にし、新しい創造性の形を切り開いている。
P. 090-091, 192-195

GRAND DELUXE
グランドデラックス
2005年に松本幸二によって設立されたグランドデラックスは、愛媛県を拠点とするグラフィックデザイン・スタジオで、数々の賞を受賞している。商品や企業のブランディングを専門とする。
P. 186-187

HOUTH
ハウス
HOUTHは台北を拠点とするブランド・ナラティブ・デザイン・スタジオで、アイデア、リソース、戦略、創造性、デザインを柔軟に統合し、可能性の限界を押し広げ、クライアントのために新鮮なソリューションとストーリーを創造している。
P. 172-175

INGRID PICANYOL STUDIO
イングリッド・ピカニョール・スタジオ
イングリッド・ピカニョールは、バルセロナで数々の賞を受賞しているクリエイティブ・ディレクター兼グラフィック・デザイナー。新興と老舗の両企業と密接に連携し、こうした企業が顧客にいかに語りかけるかを考慮しながら業務を展開している。彼女の美的アプローチは多様であるが、多くの場合、包括性、フェミニズム、環境的責任の観点から、コンセプト、インスピレーション、ビジネス戦略を一致させている。
P. 100-103

IWANT
アイウォント
アイウォントはイーストロンドンを拠点とするクリエイティブなブランディング＆コミュニケーション・エージェンシー。ブランドの創造と開発を専門とし、機能的でありながらも美しいデザインと個性が炸裂するデザインをモットーにクライアントと密に連携。双方が誇りを持てるような作品制作を心がけ、概念的思考、対話、努力を通じてそれを達成している。
P. 024-029

KARIM RASHID
カリム・ラシッド

同世代の中でも最も多作なデザイナーのひとりであるカリム・ラシッドは、4,000以上のデザインを手がけ、400以上の賞を受賞し、35カ国以上で事業を展開している。アルテミデやヴォンドムの家具、シティバンクやヒュンダイのブランド・アイデンティティ、LaCieやサムスンのハイテク製品、ヴーヴ・クリコやクリストフルの高級品など、注目すべき作品を多数発表している。
P. 104-105

KASPER LEDET
キャスパー・レデット

キャスパー・レデットは建築学校を中退し、「似非美術史家」であり、コペンハーゲンを拠点に独学のグラフィック・デザイナーとして活動している。
P. 050-055

KOREFE
KOREFE

KOREFEは、コーレ・レッペによるプロダクト・イノベーション、ビジュアル・デザイン、デジタル・デザインの開発ユニット。同スタジオは、デザイナー、技術者、開発者、コンセプショニスト、インテリア・デザイナーのスキルと経験を統合することにより、ブランドが顧客とコミュニケーションをとり、交流するための新しい方法を模索している。
P. 096-097

LOONATIKS DESIGN CREW
ルナティクス・デザイン・クルー

ルナティクスは、アテネを拠点に活動し、数々の賞を受賞しているデザイン・クルー。2017年以来、新しい道を発見し、ハイエンドな結果を提供するというコミットメントに基づき、ブランディング、パッケージ、ウェブ・デザイン、エディトリアル・デザイン、アート・ディレクション、ストラテジーにおいて、タイポグラフィをベースとした意義深いソリューションを提供している。
P. 148-151

LUNDGREN+LINDQVIST
ルンドグレン+リンドクヴィスト

ルンドグレン+リンドクヴィストは、創業パートナーのアンドレアス・フリバーグ・ルンドグレンとカール・ヨハン・リンドクヴィストが率いるスウェーデンのデザインスタジオ。コンセプトに基づいたアプローチにより、知的にも視覚的にも魅力のあるオーダーメイドのソリューションを提供することで国際的な評価を得ている。ペンや紙と同様にデザイン・プロセスにとって自然なツールとしてコードを駆使している。
P. 056-059, 084-086

LUNG-HAO CHIANG
ルン-ハオ・チャン

ルン-ハオ・チャンは、特に食品・飲料業界における、ビジュアル&パッケージデザインを通じたストーリーテリングを好む。また、製品のコンセプト化、コピーライティング、マーケティングを専門としている。
P. 242-248

LYON & LYON
リオン&リオン

リオン&リオンは、非凡な人びとのために非凡な仕事を創造するデザイン・エージェンシー。デザイナーによって設立・運営されており、クライアントと密に連携し、創造性と楽しさを中心に、革新的で魅力的なブランド体験を創造している。
P. 196-197, 204-205

MABA
マーバ

マーバは、戦略的な視点からデザインやブランディングにアプローチしている。同チームは、新しいモデルやソリューションの創造を目指した思慮深いプロセスに基づき、消費財のためのブランド言語を構築することを信条としている。複数分野をまたがる視点からアイデアと経験を組み合わせ、消費者にインスピレーションを与え、ブランド・プロミスと結びつけている。
P. 114-115, 120-125, 126-127

MEAT STUDIO
ミートスタジオ

ミートスタジオは、ビジュアル・アイデンティティ・デザインに特化したグラフィック・デザイン・スタジオ。実直でインパクトのある、操作性と分かりやすさを兼ね備えたアウトプットを生み出している。北京を拠点に国際的なデザイナーと協力者で構成されたチームを擁し、ローカルなトーンと文脈を重視したグローバルなアプローチを採っている。
P. 080-083

MENTA
メンタ

メンタ は、ノスタルジーを少々含んだシンプルさを称えるグラフィックデザイン・スタジオ。2008年に設立され、過去数十年と現在からインスピレーションを得て、古典的美学と現代的美学のバランスがとれた、意味のあるブランド・アイデンティティを創造している。明確なコンセプト定義と丁寧な職人技により、同チームは自然物や倫理的に生産された商品のための仕事に情熱を注ぎ、常に品質に焦点を当てている。

NOSIGNER
NOSIGNER

NOSIGNERは、より希望に満ちた未来に向けて変化を促すソーシャルデザインの活動家集団。有意義な関係を形成するためのツールとしてデザインを活用する同スタジオは、建築、プロダクト、グラフィック・デザインなど、各デザイン分野において最高のクオリティを追求し、多分野をまたがる戦略を生み出している。

O STREET
Oストリート

スコットランドで設立されたOストリートは、ロンドンやコロラドで業務を展開するデザイナー主導のスタジオ。同チームは、ビール醸造所、蒸留所、音楽会社、銀行、政府、大手デジタル企業などと協力し、プロセスと遊びのバランスを取りながら人びとのために物事を正しく進めていく冒険心あふれるメンバーで構成されている。

OFFICE OF DEMANDE SPÉCIALE
オフィス・オブ・ドゥモン・スペシャル

ドゥモン・スペシャルはモントリオールを拠点とするグラフィックデザイン・スタジオで、ブランド・アイデンティティの構築を得意としている。交流とコラボレーションをベースに、芸術、文化、実験に焦点を当てた現代的なソリューションを提供している。

ONFIRE DESIGN
オンファイア・デザイン

2005年に設立されたオンファイア・デザインは、オー

クランドとシドニーにオフィスを構え、ブランディング、パッケージ、デジタル・メディアを専門とする、受賞歴のあるフルサービスのクリエイティブ・エージェンシー。デザイナー、ストーリーテラー、アート・ディレクター、問題解決者として、クライアントの肌に触れ、驚きと喜びを与える方法で顧客にアピールすることを信条としている。

PLAY
プレイ

プレイはサンフランシスコを拠点とする制作スタジオで、デザインやパッケージ、言葉やコンテンツ、コードやキャンペーンなどで遊ぶ。次元、空間、形、動き、アイデアを駆使し、意味のある仕事を行い、かつてないことを為すために遊んでいる。

POULSEN PROJECTS
ポウルセン・プロジェクツ

ポウルセン・プロジェクツは、マッズ・ヤコブ・ポウルセンのニューヨークの制作スタジオ。タイポグラフィを中心に、宇宙旅行やファッション、文化的なクライアントや非営利団体など、さまざまなクライアントのためにアイコニックな作品を制作している。

PUPILA
プピーラ

2010年に設立されたプピーラは、型にはまらないデザイン・スタジオで、ブランディングのすべてに愛情を注いでいる。さまざまなプロジェクトに携わり、国際的なデザイン・イベントを開催しているほか、自社ブランドで「美しくおいしいコーヒー」を販売している。

SNASK
スナスク

スナスク は、世界的に有名なクリエイティブ・エージェンシーで、クールなブランディング、デザイン、映画を制作している。

SOÑA LEE
ソーニャ・リー

ソーニャ・リーはロッテルダムとソウルを拠点にイラストレーション、ペインティング、壁画、アニメーション、アートなど、さまざまな分野で活動しているアーティスト。独創的なキャラクター、ウィットに富んだストーリー、鮮やかなネオンカラーが特徴の空想上の生き物たちの世界からインスピレーションを得ている。彼女が描くキャラクターの多くは好奇心旺盛な目で観客を直視している。
P. 040-04E

STUDIOBAH
ストゥディオ・バー

ストゥディオ・バーはブランドと人との関係性を再構築するための戦略とクリエイティブな思考を組み合わせたブランディング・スタジオで、真の意味での関連性のあるつながりを可能にするシナリオを創造している。ブランドをより「人間的」なものにするためには、その規模に関わらず、ブランドはつねにポジティブで意味のある方法で世界に貢献できると信じている。
P. 044-04E

SUISEI
すいせい

樋口賢太郎は1975年、新潟県生まれ。2001年に多摩美術大学を卒業後、日本デザインセンターの原デザイン研究所に入所。2005年にすいせいを設立した。
P. 188-189

TATO STUDIO
タト・ストゥディオ

タト・ストゥディオは、ピオトル・プチコフスキが設立した、ブランディングとビジュアル・ソリューションを提供するクリエイティブ・カンパニー。ポズナンを拠点に、世界中のクライアントと密接に連携し、ブランドや先進的なコンテンツの制作を行っている。
P. 060-06E

THE CREATIVE METHOD
ザ・クリエイティブ・メソッド

クリエイティブ・メソッドは、シドニーで世界クラスのデザイン・スタジオをつくりたいという願望から生まれた。同スタジオはエゴをのぞき、可能な限り最高の仕事により、すばらしいアイデアを生み出している。ユニークで勇敢で大胆。知的な破壊力を持ち、ウィット、個性、

技術でつながりを持ちたいと考えるブランドと提携している。
P. 160-16E

THIRST CRAFT
サースト・クラフト

サースト・クラフトは、数々の賞を受賞しているドリンクパッケージ・デザインエージェンシーで、クリエイティブで希少性の高い、商業的に適切なブランドを構築している。飲みものとデザインを愛する心から生まれたこの専門家チームは、ブランド戦略、デザイン、実行のすべての要素を網羅している。パワフルなポジショニングから完璧なフィニッシュまで、その間にはすべてがある。
P. 030-03E, 106-111, 206-209

TORO PINTO STUDIO
トロ・ピント・スタジオ

トロ・ピントは、創造的実験にオープンな専門的研究クラスター。このスタジオでは、強力で拡張性のあるビジュアルと文章による物語を表現するブランドを開発するための手段として、文化を理解するための新しい方法をつねに模索している。
P. 228-231

UNDERLINE STUDIO
アンダーライン・スタジオ

アンダーライン・スタジオは、トロントを拠点とするグラフィックデザイン・スタジオで、幅広い分野のクライアントに向けて、インテリジェントで魅力的なデザイン・ソリューションを開発している。グローバルな視野と嗜好を持ち、ブランディングやプロモーション・キャンペーンからビジュアルアイデンティティ・プログラム、出版物、デジタル・デザイン、モーション・デザインまで、あらゆるものを制作している。
P. 010-01E

VIBRANDING
バイブランディング

バルセロナとメルボルンを拠点に、ブランディングやパッケージの専門家として高い評価を得ているデザイン・スタジオ。献身的で、創意工夫に富み、思いやりがあり、心が軽く、ブランド・アイデンティティを構築する際には、チームが一丸となって、手間のかからないデザイン・プロセスと優れた成果を実現するために協力している。
P. 064-067

VOICE®
ボイス®

ボイス®は、ビジネスの創業者として、仲間の創業者や、自分たちのミッションに献身的なビジョナリーを理解し、確固たる戦略と独自の視覚的な存在感を通じて、時代の試練に耐えうる本物のブランドを構築する手助けをしている。
P. 138-145, 152-153

WEDGE
ウェッジ

ウェッジは新世代のデザイン・スタジオ兼クリエイティブ・コンサルタントであり、人びとが恋に落ちるような独創的キャラクターづくりと理想的成果を達成することに取り組んでいる。モントリオールに拠点を置き、世界中で事業を展開。高品質に価値を置きつつ名を成すことを目指す進歩的なパートナー、ブランド、組織と協力するため、毎年、引き受けるプロジェクトを限定している。
P. 063-071, 234-235

WEHOLDEN
ウイホールデン

ウイホールデンは、体を張って、ブランドを制作、構築、維持している。ブランド・シンクタンクとして、消費者への洞察と市場機会の特定を専門とし、従来型および非従来型のプログラムと作品を開発することで、パートナーがそうした機会に対応できるよう支援している。また、適切な消費者を魅了することで、有意義な方法でビジネスを成長させている。
P. 222-223

WVAVE DESIGN
ダブリューウェーブ・デザイン

ダブリューウェーブ・デザインは、ブランドのアイデンティティ、キャンペーン、製品パッケージを専門とし、数々の賞を受賞しているデザイン・エージェンシー。商業・文化の両分野において、厳密な新しいデザインとコンサルティング・サービスを提供しており、世界中に広がる顧客リストに対応している。
P. 216-219

YEYE WELLER
イエイエウェラー

イエイエウェラー はサッカーと雨と皮肉を愛するミュンスターを拠点とするイラストレーター。カスパー・ダー

ヴィト・フリードリヒのような絵を描きたいといつも考えていたが、失敗してしまったため、一番得意とすること、つまり「悪い冗談と素敵な色」を組み合わせることに落ち着いた。
P. 072-075

YOUNG & LARAMORE
ヤング&ララモア

ヤング&ララモアは、インディアナ州にあるフルサービスの独立系広告代理店。放送やデジタル・メディア、モバイル・アプリ、パッケージ、ブランディングなどの制作作業に加え、リサーチやストラテジー、マルチ・プラットフォームのメディア・プランニングや買付などのサービスも提供している。
P. 210-215

謝辞

本書の編集に多大な貢献をしてくださった全デザイナー、スタジオ、企業に感謝いたします。また、貴重なご意見・ご支援を賜りました制作関係者の皆様、そして、制作過程全体を通して洞察とフィードバックを惜しみなく提供してくださったクリエイティブ業界のプロフェッショナルの皆様にも感謝申し上げます。最後に、本書には記載されていませんが、舞台裏で具体的な情報提供をしてくださった皆様の努力と継続的なご支援にも感謝いたします。

呑みたくなるパッケージ・デザイン
ビール・ワイン・スピリッツ

2021年7月25日　　　　初版第1刷発行

編 者	ヴィクショナリー (VICTION:ARY)
発行者	長瀬 聡
発行所	株式会社 グラフィック社
	〒102-0073
	東京都千代田区九段北1-14-17
	Phone: 03-3263-4318
	Fax: 03-3263-5297
	http://www.graphicsha.co.jp
	振替 00130-6-114345

制作スタッフ

翻 訳	和田侑子
カバーデザイン・組版	石岡真一
編 集	ferment books
制作・進行	南條涼子（グラフィック社）

ISBN978-4-7661-3494-0 C3070

Printed in China